U0003427

戴粹倫

【耕耘　畝樂田】

c o n t e n t s 目次

生命的樂章　荒地上的種子

靈感的律動　灌溉滿山桃李

創作的軌跡 譜寫美好未來

附錄

台灣音樂「師」想起

　　文建會文化資產年的眾多工作項目裡，對於為台灣資深音樂工作者寫傳的系列保存計畫，是我常年以來銘記在心，時時引以為念的。在美術方面，我們已推出「家庭美術館—前輩美術家叢書」，以圖文並茂、生動活潑的方式呈現；我想，也該有套輕鬆、自然的台灣音樂史書，能帶領青年朋友及一般愛樂者，認識我們自己的音樂家，進而認識台灣近代音樂的發展，這就是這套叢書出版的緣起。

　　我希望它不同於一般學術性的傳記書，而是以生動、親切的筆調，講述前輩音樂家的人生故事；珍貴的老照片，正是最真實的反映不同時代的人文情境。因此，這套「台灣音樂館—資深音樂家叢書」的出版意義，正是經由輕鬆自在的閱讀，使讀者沐浴於前人累積智慧中；藉著所呈現出他們在音樂上可敬表現，既可彰顯前輩們奮鬥的史實，亦可為台灣音樂文化的傳承工作，留下可資參考的史料。

　　而傳記中的主角，正以親切的言談，傳遞其生命中的寶貴經驗，給予青年學子殷切叮嚀與鼓勵。回顧台灣資深音樂工作者的生命歷程，讀者們可重回二十世紀台灣歷史的滄桑中，無論是辛酸、坎坷，或是歡樂、希望，耳畔的音樂中所散放的，是從鄉土中孕育的傳統與創新，那也是我們寄望青年朋友們，來年可接下

傳承的棒子，繼續連綿不絕的推動美麗的台灣樂章。

　　這是「台灣資深音樂工作者系列保存計畫」跨出的第一步，共遴選二十位音樂家，將其故事結集出版，往後還會持續推展。在此我要深謝各位資深音樂家或其家人接受訪問，提供珍貴資料；執筆的音樂作家們，辛勤的奔波、採集資料、密集訪談，努力筆耕；主編趙琴博士，以她長期投身台灣樂壇的音樂傳播工作經驗，在與台灣音樂家們的長期接觸後，以敏銳的音樂視野，負責認真的引領著本套專輯的成書完稿；而時報出版公司，正也是一個經驗豐富、品質精良的文化工作團隊，在大家同心協力下，共同致力於台灣音樂資產的維護與保存。「傳古意，創新藝」須有豐富紮實的歷史文化做根基，文建會一系列的出版，正是實踐「文化紮根」的艱鉅工程。尚祈讀者諸君賜正。

行政院文化建設委員會主任委員　陳郁秀

認識台灣音樂家

「民族音樂研究所」是行政院文化建設委員會「國立傳統藝術中心」的派出單位，肩負著各項民族音樂的調查、蒐集、研究、保存及展示、推廣等重責；並籌劃設置國內唯一的「民族音樂資料館」，建構具台灣特色之民族音樂資料庫，以成為台灣民族音樂專業保存及國際文化交流的重鎮。

為重視民族音樂文化資產之保存與推廣，特規劃辦理「台灣資深音樂工作者系列保存計畫」，以彰顯台灣音樂文化特色。在執行方式上，特邀聘學者專家，共同研擬、訂定本計畫之主題與保存對象；更秉持著審慎嚴謹的態度，用感性、活潑、淺近流暢的文字風格來介紹每位資深音樂工作者的生命史、音樂經歷與成就貢獻等，試圖以凸顯其獨到的音樂特色，不僅能讓年輕的讀者認識台灣音樂史上之瑰寶，同時亦能達到紀實保存珍貴民族音樂資產之使命。

對於撰寫「台灣音樂館—資深音樂家叢書」的每位作者，均考慮其對被保存者生平事跡熟悉的親近度，或合宜者為優先，今邀得海內外一時之選的音樂家及相關學者分別為各資深音樂工作者執筆，易言之，本叢書之題材不僅是台灣音樂史之上選，同時各執筆者更是台灣音樂界之精英。希望藉由每一冊的呈現，能見證台灣民族音樂一路走來之點點滴滴，並為台灣音樂史上的這群貢獻者歌頌，將其辛苦所共同譜出的音符流傳予下一代，甚至散佈到國際間，以證實台灣民族音樂之美。

本計畫承蒙本會陳主任委員郁秀以其專業的觀點與涵養，提供許多寶貴的意見，使得本計畫能更紮實。在此亦要特別感謝資深音樂傳播及民族音樂學者趙琴博士擔任本系列叢書的主編，及各音樂家們的鼎力協助。更感謝時報出版公司所有參與工作者的熱心配合，使本叢書能以精緻面貌呈現在讀者諸君面前。

國立傳統藝術中心主任　柯基良

聆聽台灣的天籟

音樂，是人類表達情感的媒介，也是珍貴的藝術結晶。台灣音樂因歷史、政治、文化的變遷與融合，於不同階段展現了獨特的時代風格，人們藉著民俗音樂、創作歌謠等各種形式傳達生活的感觸與情思，使台灣音樂成為反映當時人心民情與社會潮流的重要指標。許多音樂家的事蹟與作品，也在這樣的發展背景下，更蘊含著藉音樂詮釋時代的深刻意義與民族特色，成為歷史的見證與縮影。

在資深音樂家逐漸凋零之際，時報出版公司很榮幸能夠參與文建會「國立傳統藝術中心」民族音樂研究所策劃的「台灣音樂館—資深音樂家叢書」編製及出版工作。這一年來，在陳郁秀主委、柯基良主任的督導下，我們和趙琴主編及二十位學有專精的作者密切合作，不斷交換意見，以專訪音樂家本人為優先考量，若所欲保存的音樂家已過世，也一定要採訪到其遺孀、子女、朋友及學生，來補充資料的不足。我們發揮史學家傅斯年所謂「上窮碧落下黃泉，動手動腳找資料」的精神，盡可能蒐集珍貴的影像與文獻史料，在撰文上力求簡潔明暢，編排上講究美觀大方，希望以圖文並茂、可讀性高的精彩內容呈現給讀者。

「台灣音樂館—資深音樂家叢書」現階段一共整理了二十位音樂家的故事，他們分別是蕭滋、張錦鴻、江文也、梁在平、陳泗治、黃友棣、蔡繼琨、戴粹倫、張昊、張彩湘、呂泉生、郭芝苑、鄧昌國、史惟亮、呂炳川、許常惠、李淑德、申學庸、蕭泰然、李泰祥。這些音樂家有一半皆已作古，有不少人旅居國外，也有的人年事已高，使得保存工作更為困難，即使如此，現在動手做也比往後再做更容易。我們很慶幸能夠及時參與這個計畫，重新整理前輩音樂家的資料，讓人深深覺得這是全民共有的文化記憶，不容抹滅；而除了記錄編纂成書，更重要的是發行推廣，才能夠使這些資深音樂工作者的美妙天籟深入民間，成為所有台灣人民的永恆珍藏。

時報出版公司總編輯
「台灣音樂館—資深音樂家叢書」計畫主持人　林馨琴

台灣音樂見證史

今天的台灣，走過近百年來中國最富足的時期，但是我們可曾記錄下音樂發展上的史實？本套叢書即是從人的角度出發，寫「人」也寫「史」，勾劃出二十世紀台灣的音樂發展。這些重要音樂工作者的生命史中，同時也記錄、保存了台灣音樂走過的篳路藍縷來時路，出版「人」的傳記，亦可使「史」不致淪喪。

這套記錄台灣二十位音樂家生命史的叢書，雖是依據史學宗旨下筆，亦即它的形式與素材，是依據那確定了的音樂家生命樂章——他的成長與趨向的種種歷史過程——而寫，卻不是一本因因相襲的史書，因為閱讀的對象設定在包括青少年在內的一般普羅大眾。這一代的年輕人，雖然在富裕中長大，卻也在亂象中生活，環境使他們少有接觸藝術，多數不曾擁有過一份「精緻」。本叢書以編年史的順序，首先選介資深者，從台灣本土音樂與文史發展的觀點切入，以感性親切的文筆，寫主人翁的生命史、專業成就與音樂觀、性格特質；並加入延伸資料與閱讀情趣的小專欄、豐富生動的圖片、活潑敘事的圖說，透過圖文並茂的版式呈現，同時整理各種音樂紀實資料，希望能吸引住讀者的目光，來取代久被西方佔領的同胞們的心靈空間。

生於西班牙的美國詩人及哲學家桑他亞那（George Santayana）曾經這樣寫過：「凡是歷史，不可能沒主見，因為主見斷定了歷史。」這套叢書的二十位音樂家兼作者們，都在音樂領域中擁有各自的一片天，現將叢書主人翁的傳記舊史，根據作者的個人觀點加以闡釋；若問這些被保存者過去曾與台灣音樂歷史有什麼關係？在研究「關係」的來龍和去脈的同時，這兒就有作者的主見展現，以他（她）的觀點告訴你台灣音樂文化的基礎及發展、創作的潮流與演奏的表現。

本叢書呈現了二十世紀台灣音樂所走過的路，是一個帶有新程序和新思想、不同於過去的新天地，這門可加運用卻尚未完全定型的音樂藝術，面向二十一世紀將如何定位？我們對音樂最高境界的追求，是否已踏入成熟期或是還在起步的徬徨中？什麼是我們對世界音樂最有創造性和影響力的貢獻？願讀者諸君能以音樂的耳朵，聆聽台灣音樂人物傳記；也用音樂的眼睛，觀察並體悟音樂歷史。閱畢全書，希望音樂工作者與有心人能共同思考，如何在前人尚未努力過的方向上，繼續拓展！

陳主委一向對台灣音樂深切關懷，從本叢書最初的理念，到出版的執行過程，這位把舵者始終留意並給予最大的支持；而在柯主任主持下，也召開過數不清的會議，務期使本叢書在諸位音樂委員的共同評鑑下，能以更圓滿的面貌呈現。很高興能參與本叢書的主編工作，謝謝諸位音樂家、作家的努力與配合，時報出版工作同仁豐富的專業經驗與執著的能耐。我們有過辛苦的編輯歷程，當品嘗甜果的此刻，有的卻是更多的惶恐，為許多不夠周全處，也為台灣音樂的奮鬥路途尚遠！棒子該是會繼續傳承下去，我們的努力也會持續，深盼讀者諸君的支持、賜正！

「台灣音樂館—資深音樂家叢書」主編 趙琴

【主編簡介】
加州大學洛杉磯校部民族音樂學博士、舊金山加州州立大學音樂史碩士、師大音樂系聲樂學士。現任台大美育系列講座主講人、北師院兼任副教授、中華民國民族音樂學會理事、中國廣播公司「音樂風」製作·主持人。

情迷音樂天地

「興奮」和「迷惘」這兩組形容詞似乎很難並用。然而二○○一年十二月底的一個晚上，從台北來了一通電話，卻給了我既興奮又迷惘的感覺。原來那是趙琴博士邀我為文化建設委員會「台灣音樂館—資深音樂家叢書」撰寫一本戴粹倫的傳記，並要在三個月之內完成。

寫作研究是我所好，這應是我興奮的原因，但是我立刻陷入迷惘。因為多年來我主要的研究側重於清末民初西樂之東漸，收集的資料只到一九四○年代，近年又多撰寫有關民族音樂的課題。再者，我不是師範大學音樂系的學生，雖然曾在他指揮的台灣省教育廳交響樂團短期拉過小提琴，但已沒有太多印象。何況苛刻到只給我三個月的時限！

也不知是她的甜言蜜語，還是我的一時糊塗，居然就答應了下來，使我整整下一個月寢食難安，不知所措，也一事無成。還記得我給她的傳真有這樣的一句話：「中外古今，沒有人能三月成書！」直到了第二個月，我才勉強拖拖拉拉地披褂上陣。

由於事過境遷，許多資料散佚或不全，而我又身居美國鄉下，所以不得不啟用「遙控」之方式，以電話、傳真、「伊妹兒」（E-mail）和信件到處聯絡、拜託和詢問，有成功的喜悅，也有失敗的惆悵。幾個月下來，終於有了一點點的成果，雖然不滿意，也只好套一句

美國人常說的話："I've done my best!"（我已盡了最大的努力！）

　　值得欣慰的是二○○二年二月二十三日，我趁戴家長公子永浩到芝加哥開會之便，和他會面，並獲得一大批照片和相關資料，此後也經常和他保持聯絡。三月十六日，我則專程到加州聖利安德羅訪問了戴師母蕭嘉惠女士，由次公子永康陪伴。戴師母精神旺盛，記憶清晰，提供了許多第一手口述資料，還告知了那一天正是他們的結婚紀念日！

　　因為時間不允許我去訪問戴粹倫主任（團長）的同事和學生，而當年他的音樂會的大量節目單需要收集，新聞有待挖掘，所以目前的成果實在只能算是初稿。但即使是如此，我也已經麻煩了許多人。首先我要感謝師範大學音樂系錢善華主任，他在百忙之中被我多次打擾，逼出一些資料和那本我引用頗多的《懷念與展望》特刊。該系戴主任早期學生楊子賢老師提供了珍藏的數份小提琴音樂會節目單，原台灣省交響樂團團員李豐盈先生與夫人吳玉雪提供了他們珍藏多年的數份節目單、照片和部份剪報，原台灣省交響樂團研究部主任顏廷階教授提供了資訊和回答了問題，台灣省交響樂團資料組林東輝主任提供部份照片，台北藝術大學李婧慧老師查尋了存於文化大學的節目單和幾次三番到國家圖書館尋查，東吳大學江玉玲老師查尋並掃描了大批舊音樂期刊，許嘉寶小姐多次查尋國家

圖書館庫存的音樂教科書和早期報紙微卷，都是要感謝的。同時也謝謝台灣大學音樂學研究所王櫻芬教授和文化大學西樂系彭聖錦主任的合作，文化大學黃好吟教授的聯絡和周卉姿小姐的「跑腿」。

另外還要謝謝上海的吳曉小姐到上海交響樂團尋查，芝加哥大學的周美華小姐提供資料和聯絡出版社，亞歷桑納大學的王瑞青小姐託家人挖出了古早的音樂課本，日本京都同志社大學榎本泰子教授代尋一九五〇年代武藏野音樂大學的教授姓名與職位，在巴黎的國際音樂會議（International Music Council）、澳洲尼德蘭（Nedlands）的國際音樂教育學會（International Society for Music Education）和美國康州的哈特福特音樂學院（Hartford School of Music）也都回覆了我的問題和澄清一些日期，還要謝謝北伊利諾大學王晶小姐常常在電腦文書處理上幫了忙，救我一命。可見得即使是一個初稿的工作還是勞師動眾。

毫無疑問，最要感謝的是戴氏家族所給予的充份合作與鼓勵。最後，我當然也要謝謝主編趙琴給了我這一份苦中有樂的差事。

韓國鐄

說明：本文中凡是沒有註明出處的資訊皆來自戴師母蕭嘉惠女士的口述，戴家提供的一份戴氏親筆早期自傳手稿和所收之節目單。由於某些相關資料之歷史價值，因而抄錄於附錄。戴氏文字著作不多，現已不易尋得，故抄錄於第三部份：皆作為查證之原始資料，也有利於後人之研究。

荒地上的種子

琴藝形成期

（1912–1936）

今日台灣音樂科系林立，處處笙歌，是一個音樂蓬勃的社會，大家習以為常。然而從歷史的來龍去脈來追尋，就會發覺這個果實的種子，早在光復之後的一九五〇與一九六〇年代在這一片荒蕪的園地上就撒下了；一九七〇年代之後的經濟起飛有如在這些種子上灌溉了甘泉，促使其崛長而茂盛。當年播種的第一批音樂前輩有台灣本土的李金土、張彩湘、高慈美、林秋錦、蔡江霖、林橋、周遜寬等，和來自大陸的蕭而化、戴粹倫、戴序倫、張錦鴻、李九仙、江心美、鄭秀玲、張震南、周崇淑等。這些前輩都任教於當時唯一的高等音樂教育搖籃：台灣省立師範學院（國立台灣師範大學前身）的音樂系，[1] 而其領導者，也就是當時台灣音樂界的中心人物，正是該音樂系主任——戴粹倫教授。

戴粹倫祖籍江蘇省蘇州市，出身書香世家，是著名音樂教授戴逸青（1887-1968）的三子。老戴氏是二十世紀初新音樂的少數人才之一，十八歲進入滬北體育會音樂研究班，隨義大利教授蓋諾維（G. Genovese）學習樂器與指揮，並受邀協助蓋氏訓練現代軍樂隊，奠定他對軍樂的興趣。一九一九年赴美國合眾音樂專科學校隨威爾卡斯（C. W. Welcox）學習理論，次年返國，曾任教於蘇州東吳大學、蘇州美術專科、上海南洋大

註1： 許常惠，《台灣音樂史初稿》，台北，全音樂譜出版社，1991年，頁310。

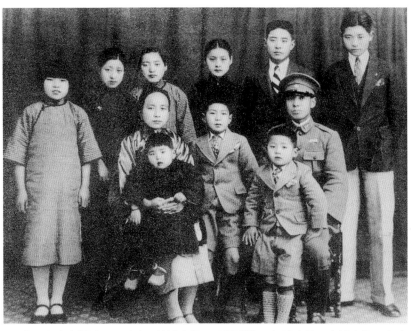

▲ 戴逸青全家福（1931年）。前排左起：八子邁倫，七子序倫。中排左起：夫人陸翠娥，六子彝倫，戴逸青教授；後排左起：五女克貞，二女佩貞，四女志貞，長媳徐晟梅，長子冕倫，三子粹倫。（戴氏家族提供）

學、中央軍校等。一九二九年起歷任軍校要職，負責現代軍樂隊的訓練，是中國軍樂的創始人。[2] 在一九四○年代，偌大的中國只有三、四個教育部審定合格的音樂教授，戴氏就是其一，[3] 一九四九年舉家來台，一九五一年出任國防部總政治部政工幹部學校音樂系首任主任。戴氏時有創作樂曲及樂理書籍問世，貢獻極大。他和陸翠娥女士結婚，育有五男三女。在這樣音樂家庭環境的薰陶之下，戴家自然會培養出俗語所說的有「音樂細胞」的後代，學小提琴的三子戴粹倫和學聲樂的七子戴序倫就是見證。

註2： 顏廷階，〈戴逸青先生〉，《省交樂訊》，第 4 期，1986年6月，頁3。

註3： 〈專科以上學校教員名冊：二（民國31年11月至33年3月）〉，《民國史料叢刊，第三種之二》，吳相湘、劉紹唐主編，台北，傳記文學出版社，1971年，頁504。

註4：《上海音樂學院簡史，1927-1987》，丁善德主編，上海音樂學院，1987年，頁81；《國立音樂專科學校一覽》，1929年11月，學生姓名錄中記載他入預科的時間是「十七年二月」（1928年2月）。

註5：見註4之勘誤表，但資料不全，而厲士特奇的名字誤拼為Lestnzl。《音樂院院刊》第1期（1928年5月）教職員一覽中載有此二人，皆為小提琴講師：厲士特奇拼為Lestnzzi。但根據The Directory and Chronicle for China, Japan, Straits Settlements, Malays, Borneo, Siam, The Philippines, Korea, Indo-China, Netherlands Islands, etc., 1928:711，可從工部局樂隊名單中查出正確拼法為G. V. Lestuzzi。

戴粹倫一九一二年八月十八日（農曆七月六日）出生於上海市。他自幼就顯出音樂天份，五歲時能唱大人的樂曲和讀五線譜，進入美國教會辦的幼稚園，音樂成績為全校之冠。一九二三年十一歲時由吳蔭秋啟蒙學習小提琴，學了四個月就在蘇州青年會募捐會獨奏而展露鋒芒。一九二八年十六歲就考入上海國立音樂院小提琴專業，正式開始了他的音樂生涯。這在那個時代都是十分「前進」的。

國立音樂院是中國第一所專業的高等學府，由當時提倡美育著名的北大學院院長蔡元培（1868-1940）和留學德國的音樂學博士蕭友梅（1884-1940）二人籌備創設。初創時蔡擔任院長，蕭擔任教務長，但因為蔡的公務繁忙，不久就由蕭代理職務，最後升任院長。該校一九二七年創立時設預科、專修科和選科，十一月第一屆招生錄取二十三名，一九二八年二月增加名額，考入預科小提琴組的少年，正是戴粹倫。[4]

音樂院於一九二九年改制為「國立音樂專科學校」，後來就長期被簡稱為「國立音專」。剛成立時全校教職員只有十八人，教小提琴的是安多保

▲ 戴粹倫國立音專預科生資料。（《國立音樂專科學校一覽》，1929年11月）

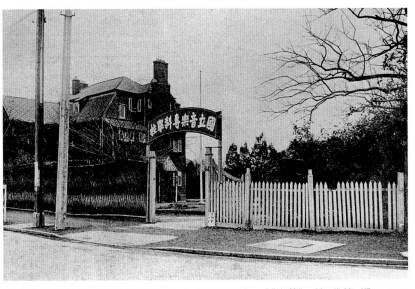

▲ 上海畢勛路「國立音樂專科學校」（1928-1931）。（《樂藝》，第1卷第1期，1930
年4月1日）

（Antopoleky）和厲士特奇（G. V. Lestuzzi）二位講師，後者在
上海工部局管絃樂隊拉小提琴，[5] 戴粹倫剛入學時可能和他們
學習。但是一九二九年九月該校有了重大發展：成立了聲樂、
鋼琴和小提琴三組。新到的小提琴組主任是當時上海工部局管
絃樂隊的首席，義大利猶太裔小提琴家富華，又稱法利國
（Arrigo Foa, 1900-1981），他就是戴粹倫最重要的老師。

　　清朝末年國勢衰弱，被外國強迫訂定不平等條約，開放港
口和設立租界。上海就有專給外國人集中居住的租界，由外國
人組織的工部局管理，享有治外法權（不受中國法律管治），
儼然「國中之國」。但是外國人重視文藝活動，因此成立了一
個當時聞名中外的工部局管絃樂隊，是亞洲第一個西式管絃樂

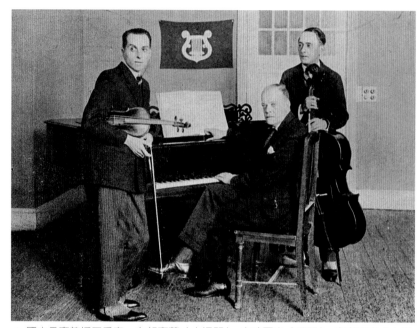

▲ 國立音專教授三重奏。左起富華（小提琴）、查哈羅夫（鋼琴）、佘甫磋夫（大提琴）。（《樂藝》，第1卷第1期，1930年4月1日）

註6：有關此樂團之歷史，見筆者〈上海工部局樂隊初探〉，《韓國鐄音樂論文集（四）》，台北，樂韻出版社，1999年。

註7：畢繫舟，〈悼念富亞：為中國樂壇奉獻一生的音樂家〉，《華僑日報》，香港，1981年6月1日。又見同著者，〈在中國樂壇耕耘六十年的外籍音樂家富華〉，《音樂與音響》，第104期，1982年2月，頁73-76。

團，隊員大多來自歐洲，長期由義大利指揮梅百器（Mario Paci, 1878-1946）主持，其演奏水準被喻為是「遠東第一」。[6]富華十八歲從米蘭音樂院小提琴第一名畢業，一九二一年二十一歲就受梅百器之聘來到中國，從首席到後來任副指揮及正指揮，共三十一年，最後又到香港教學及居住二十九年，終身在遠東渡過，造就了許多小提琴人才。[7]當時音專有地利之便，聘請了不少工部局樂隊名師來教學。富華除了在音專教學，還和俄籍鋼琴主任查哈羅夫（Boris Zakharoff）和俄籍大提琴組主任佘甫磋夫（I. Shevtzoff）組成一個三重奏團，提供高水準的室內樂，對學生素養有很大的啟發。

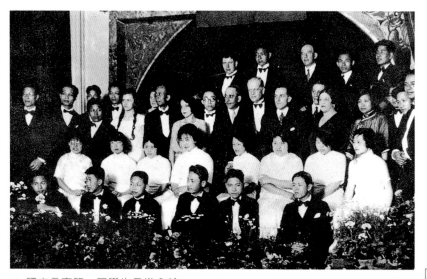

▲ 國立音專第一屆學生音樂會於上海美國婦女俱樂部留影（1930年5月26日）。前排左起：3陳又新（小提琴）、4丁善德（鋼琴）、5戴粹倫（小提琴）、6勞景賢（聲樂）；二排左起：3常文彬（聲樂）、6喻宜萱（聲樂）；三排左起：4黃自（作曲教授）、5富華（小提琴教授）、6查哈羅夫（鋼琴教授）、9胡周淑安（聲樂教授）；後排左起：2葉懷德（長笛）、3舒石林（聲樂教授）。（《音樂與音響》，第179期，1988年5月）

▶ 國立音樂專科學校校長蕭友梅。（《國立音樂專科學校一覽》，1937年）

時代的共鳴

蕭友梅（1884-1940），廣東中山縣人，音樂教育家，作曲家。一九〇一年先留學日本，一九一三年再留學德國，獲萊比錫大學音樂學博士，返國後創辦北京大學音樂傳習所。一九二七年在蔡元培之支持下，在上海設立「國立音樂院」，不久改名為「國立音樂專科學校」，任校長之職。曾發表許多音樂論文和音樂作品，他的教育理念對中國現代音樂之形成影響頗大。作有管絃樂、室內樂和歌曲。最著名的歌曲皆收於《新歌初集》（1923年）。他是戴粹倫在國立音樂專科學校就讀時之主持人。

【音專四大金剛】

戴粹倫本身條件優越，加上努力上進，在富華的指導下突飛猛進，音專時期連獲三次最優獎學金，被校長蕭友梅稱為「神童」。一九二九年，他獲「甲獎優等生」獎學金，丁善德獲「乙獎優等生」獎學金，兩人的照片印在《國立音樂專科學校一覽》上，和該校名師們的照片並置，的確是很大的榮譽。[8]這一年他從預科畢業，十七歲就進入本科主修小提琴，副修鋼琴。他的鋼琴老師是兩位俄國人：皮利必可華夫人（Z. Pribitokova）和歐薩可夫（S. Aksakoff）。

一九三〇年五月二十六日音專在上海美國婦女俱樂部舉行第一屆學生音樂會，挑選出最優秀的學生表演，其中包括後來在樂壇十分活躍的譚抒真、丁善德、勞景賢、陳又新、喻宜萱、李獻敏和戴粹倫等。節目中戴粹倫演奏柴科夫斯基《小提琴協

註8：《國立音樂專科學校一覽》，1929年11月，無頁數。

▲ 國立音專聲樂組主任胡周淑安。（*Who's Who in China*, 4th edition. Shanghai: The China Weekly Review, 1931, p174.）

奏曲》的《小歌》（Canzonetta），即行板樂章，還有威尼阿夫斯基（Henri Wieniawski, 1835-1880）的《庫亞威舞曲》（Kuiawiak）和《第二瑪祖卡舞曲》（Marzurka）。由於是學生成績的展現，節目單上特別印出各人的師從，戴粹倫的名字後印有：Class Prof. A. Foa， 即富華的學生。音樂會以比才（Georges Bizet, 1838-1875）歌劇《卡門》（Carmen）中的《鬥牛士之歌》合唱結束，擔任男中音獨唱的是戴粹倫，他的名字後印有：Class of Mrs. S. M. Woo， 即聲樂系主任胡周淑安的學生，可見他也選聲樂。五月二十九日的《時事新報》報導了這場音樂會，稱「戴粹倫君之小提琴獨奏及獨唱，超人一等」。[9]

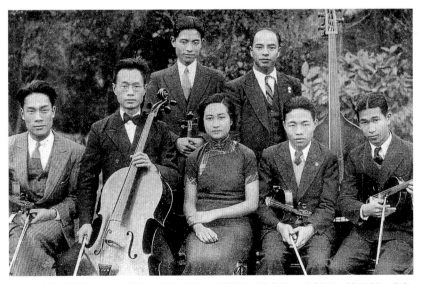

▲ 國立音專學生（1934年）。前排左起：胡靜翔、張貞黻、李獻敏、陳又新、廖永康；後排左起：戴粹倫、福滿民。（日本京都同志社大學榎本泰子教授依北京廖輔叔教授提供之辨認。潘翎編，《上海滄桑一百年，1843-1949》，香港，海峰出版社，1993年）

註9： 蕭友梅，〈記國立音樂專科學校第一屆學生音樂會（轉載）〉，《樂藝》，第3期，1930年10月，頁78及散見。此資料先載於《音：國立音樂專科學校校刊》，第4期，1930年5月，頁26-28。

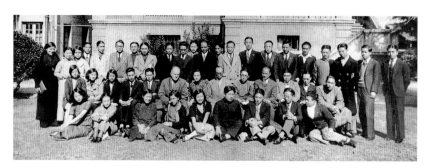

▲ 歡送李獻敏赴比利時留學師生合影（1934年11月）。前排左起：7戴粹倫；二排左起：6查哈羅夫（鋼琴教授）、7李獻敏、8蕭友梅（校長）、9黃自（作曲教授）。

　　五月六日，梅百器指揮的上海雅歌社（The Shanghai Songsters）合唱團音樂會，邀請幾個學生同台演出，音專的三人：戴粹倫、徐錫錦、譚抒眞加上沈松柏演奏絃樂四重奏，戴粹倫又獨奏小提琴，所以青主（黎青主，即廖尚果，1893-1959）記載道：「還在修業期中的國立音樂專科學校的學生，這樣被上海租界裡面握有最高的音樂權威的Mario Paci，認為既經得到那種可以公開演奏的藝能，這豈不是國立音樂專科學校一件很榮譽的事麼？」[10] 那一年六月二十四日音專的第十三號佈告說：「查上學年成績，預科生戴粹倫、丁善德、李獻敏，師範科生福滿民、選科生李翠貞等均列甲等，依本校獎學章程，應免收學費一年。」[11]

　　事實上他在學期間表演的次數極多，最主要當然是小提琴獨奏，但也作助奏，參加室內樂、唱歌和指揮。當時他在音專以小提琴最聞名，不論是校內或校外、舞台或廣播，都少不了他。他和丁善德（鋼琴與琵琶）、李獻敏（鋼琴）和喻宜萱

註10：青主，〈五月六日晚上上海Foreign Y. M. C. A.的音樂會〉，《音：國立音樂專科學校校刊》，第5期，1930年6月，頁5。

註11：戴鵬海，《丁善德音樂年譜長篇》，上海音樂學院，1991年，頁13。

（聲樂）被喻為是音專的「四大金剛」。[12]

【師生同台 琴藝非凡】

除了學業和演出，戴粹倫也參加音專師生所組織的「音樂藝文社」，擔任幹事之一。該社專門推動音樂活動和出版期刊，共出了四期《音樂雜誌》，是珍貴的歷史資料。一九三三年三月三十一日和四月二日，音專師生以音樂藝文社的名義，一行四十多人到杭州表演。上海《中華日報》報導節目之一

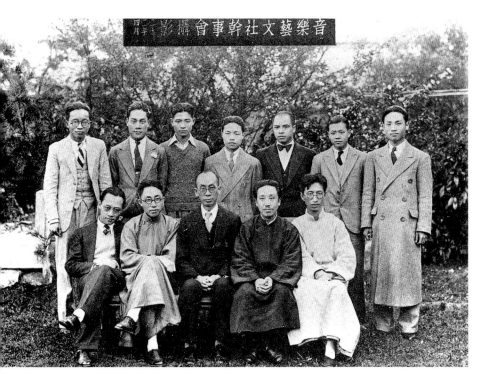

▲ 國立音專音樂藝文社幹事（1933年）。前排左起：韋瀚章、黃自、蕭友梅、沈仲俊、龍沐勛；後排左起：劉雪庵、胡靜翔、戴粹倫、陳又新、福滿民、勞景賢、丁善德。（《音樂雜誌》，第1卷第1期，1934年1月15日）

註12：戴鵬海，〈音樂家丁善德先生行狀（1911-1995）〉，《音樂藝術》，2001年第4期，頁7。

註13: 〈音樂藝文社春假在杭舉行音樂會盛況〉,《音樂雜誌》,第1期,1934年1月15日,頁51。

註14: 〈音樂藝文社舉行音樂會〉,《音樂雜誌》,第1期,1934年1月15日,頁52。

註15: 〈音樂藝文社第四次音樂會〉,《音樂雜誌》,第3期,1934年7月15日,頁53。

註16: 同註11,頁18。

註17: 《音:國立音樂專科學校校刊》,第7期,1934年10月,頁8。

註18: 同註12。

註19: 滿謙子,〈南遊音樂會記〉,《音樂雜誌》,第4期,1934年11月15日,頁38。

是,「絃樂合奏二曲,由戴粹倫君指揮。戴君少年英俊,具音樂天才,小提琴為其特長,更能任指揮,誠不可多得之器也。」[13] 可見他學生時代就開始指揮。五月二十四日該社在上海舉辦第二次音樂會,《中華日報》說,「小提琴則為戴粹倫君。此君技藝,早已聞名,毋須多贅。」[14] 該社的第四次音樂會是一九三四年四月十六日在中國青年會禮堂舉行,他演奏安勃羅希阿(Alfredo d'Ambrosio, 1871-1941)的《小歌》(Canzonetta, op. 6)。[15] 這一年十一月,他還聯合同學籌劃蕭邦音樂會。[16]

戴粹倫的琴藝進步神速,一九三四年還在學期間就可以和師長同台演出。這一年十月二十七日,有一場「教員音樂會」在新亞酒店舉行,所有出場的音樂家都是音專的老師,只有他一個是學生,參與莫札特《D大調絃樂四重奏》的第二小提琴部份,第一小提琴是他的老師富華,中提琴是平時也教小提琴的介楚士奇(R. W. Gerzoysky),大提琴是佘甫磋夫,也就是大提琴與管絃樂教授。[17]

一九三二年及三三年暑假,戴粹倫和音專教師應尚能、同學丁善德和勞景賢合作開設音樂補習班,開時潮之先例。音樂家斯義桂、郎毓秀、汪啓璋就是先入這個班才再考入音專的。[18] 一九三四年音專高材生由應尚能帶領到南方巡迴演出兩個月,途經香港、廣州和南寧,每地一、二場,參加的學生有戴粹倫(小提琴)、丁善德(鋼琴)和福滿民(聲樂)。[19] 這一些都顯示出他在學生時代就出類拔萃,除了善於演奏,又熱心於活

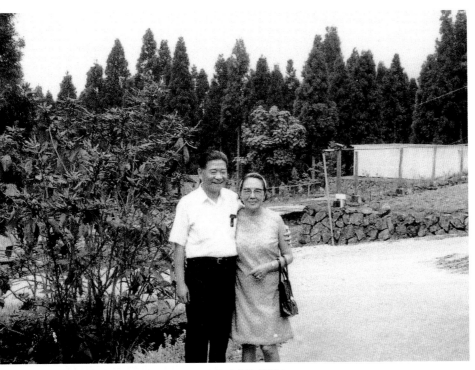

▲ 戴主任與夫人攝於溪頭。（戴氏家族提供）

動，奠定了紮實的基礎，也預示了未來的方向。

【琴瑟和鳴 甜蜜二重奏】

一九三五年三月十六日，他和音專的同學蕭嘉惠女士在上海聖彼德教堂結婚。蕭女士是音專選修科的學生，隨胡周淑安[20]學習聲樂。聲樂教授胡周淑安（1894-1974）是一九一四年第一批留學美國的十個女生之一，一九二六年又再度留美，進入琵芭蒂音樂院（Peabody Conservatory of Music）研習。一九二八年她曾因為領導上海中西女塾合唱團在國際舒伯特音樂比賽

註20：韓國鐄，〈二十世紀初的留美音樂家〉，《自西徂東》，第2集，台北，時報出版社，1985年，頁43-44。

註21：《音：國立音樂專科學校校刊》，第23-28合期，1932年4-11月，頁13。

註22：同註11，頁21。

註23：Henry Roth. "Bronislaw Huberman: A Centenary Tribute." *Strad*, vol. 93, no. 1112 （December, 1982）：572-5; Boris Schwarz & Margaret Campbell. "Bronislaw Huberman." *The New Grove Dictionary of Music and Musicians*, 2nd ed., vol. 11,(2001): 792-3。

註24：E. van der Straten, *The History of the Violin.* Vol. II. New York:DaCapo Press, 1968 （reprint of 1933 edition）:128；但該書出版於1933年，因此去世資料取自 *Riemann Musik Lexikon, Personnenteil, L-Z,* ed.Carl Dahlhaus. Mainz: B.Schott's, 1975：457。

▲ 戴粹倫畢業演奏會開支表（1935年3月26日）。

▲ 戴粹倫國立音專本科畢業資料。（《國立音樂專科學校一覽》，1937年11月）

獲得冠軍而揚名。蕭女士回憶說，她除了隨胡周淑安上課之外，也參加了音專合唱團，才認識了也是團員的戴粹倫。其實他們兩人幾年前（1932年4月16日）在音專第十六次學生音樂會時就合作過。那一次的節目中有一首莫札特歌劇《魔笛》的選曲《雄心》（The Manly Heart），就是「蕭嘉惠、戴粹倫二部合唱」。[21]

戴粹倫在音專從預科到本科前後八年，一九三五年一月十日以優異的成績通過考試，三月二十六日假新亞酒店禮堂舉行畢業演奏會，節目有葛利格（Edvard Grieg, 1843-1907）的《G大調奏鳴曲》、沃東（Henri Vieuxtemps, 1820-1881）的《d小調協奏曲》、克賴斯勒（Fritz Kreisler, 1875-1962）改

編的三首小品和威尼阿夫斯基的《波蘭舞曲》（Polonaise de Concert），上海《晨報》還有專門的報導，胡周淑安也捐款給這次畢業音樂會，補助開銷；正式的畢業登記是六月。

有關他的畢業演奏會還有一個故事：學校的畢業音樂會慣例是所謂「拼台」舉行，即同一屆的畢業生同台演出，但是這一屆本科畢業只有他和丁善德二人，不過富華特別欣賞戴粹倫，對他有信心，堅持要他開個人音樂會，所以丁善德的鋼琴老師查哈羅夫只好同意，這是史無前例的。[22]

戴粹倫一畢業就被邀到勵志社負責音樂工作。但為了進修，一九三六年六月他留學奧國，入維也納音樂院，主修小提琴，隨胡柏曼（Bronislaw Huberman, 1882-1947）和瑞柏那（Adolf Rebner, 1876-1967）學習。胡柏曼是波蘭猶太裔小提琴家，以神童見稱，十四歲時曾當著大作曲家布拉姆斯之面演奏他的小提琴協奏曲而令作者大為感動；在二十世紀中葉，他的盛名甚至超過克賴斯勒和海費茲（Jascha Heifetz, 1901-1987）。他又以政治立場堅定著名，拒絕為納粹政權表演；巴勒斯坦交響樂團（以色列交響樂團前身）就是他所創立的，今天以色列首都特拉維夫還有一條街道以他命名。當時他間歇在維也納音樂院教學，[23] 能隨他學藝是莫大的榮幸。瑞柏那是奧國小提琴家，一八九一年維也納音樂院首獎畢業，二十世紀初曾經是法蘭克福三重奏（Frankfurt Trio）之一員。[24]

歷史的迴響

「工部局樂隊」是上海租界外國人的管絃樂團，又稱「公共樂隊」。其前身是一八七九年組成的一個私人管樂隊。一九○○年歸工部局管理，一九○七年擴充為管絃樂團，是遠東最早的西式樂團。早期多菲律賓籍團員，最重要的指揮為義大利人梅百器，他二十多年在任期間，從歐洲聘請許多音樂家來，並和世界一流獨奏家合作，將該團帶到高峰，被稱為「遠東第一」。第二次大戰後租界收回，改稱為上海市政府交響樂團，團員也都換成國人。一九五六年正式定為現在之名稱：「上海交響樂團」。抗戰勝利後，戴粹倫曾擔任該團團長兼指揮。

堅苦創業期

（1937–1949）

註1：《上海音樂學院簡史，1927–1987》，丁善德主編，上海音樂學院，1987年，頁8。

註2：〈抗戰時期的長沙文學藝術〉，http://hunan.rednet.com.cn/history/whzd/mgsq007.htm。

註3：〈重慶《新華日報》索引〉，《抗戰文藝報刊篇目匯編，1938–1947》，頁102。

註4：吳漪曼，〈溫馨的回憶：懷念戴前主任粹倫老師〉，《懷舊與展望：戴粹倫教授紀念音樂會專刊》，許瑞坤主編，台北，國立台灣師範大學音樂系系友會，2000年，頁19。

一九三七年戴粹倫在獲得維也納音樂院高級班證書學成回國之後，就立刻獻身樂壇，加入上海工部局樂隊，並在各地舉行演奏會。此外，他還在南京勵志社任職，同時兼任南京市政府管絃樂團指揮，因此每週必須往返於上海和南京之間。勵志社是個類似青年會的服務組織，但是由政府主辦，常常負責慰勞官兵和招待外賓的工作。戴粹倫得籌劃每星期日的音樂會，但他仍獲准撥出時間練琴。當年抗日戰爭爆發，上海市主辦救濟難民音樂會，他和音專師生都毅然參加，將所有收入全部捐出，同場演出的還有夏國瓊、斯義桂、丁善德、譚小麟、衛仲樂、勞景賢、蔡紹序、張蓉珍等著名音樂家。[1] 一九三七年，他帶領勵志社的管絃樂團巡迴演出，徵募寒衣捐贈將士，十月在長沙表演，被稱為是「遊歷歐洲回國的提琴聖手」。[2]

然而由於日軍節節迫進，上海不保，戴氏全家於一九三八年先到香港，由於戴粹倫還在勵志社工作，輾轉隨該社經漢口、常德、沅陵、長沙、桂林、芷江、貴陽，整整一年才抵達四川省的重慶，而沿途還有經過日機轟炸、強盜襲擊、車輛故障、步行跋涉的經驗。每一地都是他先行，家眷繼而後隨，這對帶著稚兒幼女的夫人尤其辛苦，在沅陵還成為水上人家（以小船為家），整個歷程可以用千辛萬苦、顛沛流離來形容。

在陪都重慶他先是繼續勵志社音樂組的工作。該社有一個管絃樂團，他一度擔任首席兼指揮。一九四○年秋天他應聘為設於青木關的國立音樂院擔任絃樂組主任，又兼中央訓練團音樂幹部訓練班的教職，進而接任該班主任之職（1941年）。這個簡稱為「音幹班」的訓練班，目的是在訓練音樂幹部，待畢業之後就分發到軍中教學，或是到地方組織群眾合唱抗敵，頗具有音樂院的規模，大多數教員都來自原來的上海音專，分組有：管絃樂團、軍樂隊和合唱團，有時也舉辦音樂會。

這個音樂幹部訓練班一共辦了三期，第一期由華文憲主持，為期九個月；第二期由吳伯超主持，六個月；第三期由戴粹倫主持，也是六個月，於一九四二年宣告結束。一九四○年九月的首次音樂會還因為空襲而延期。[3] 鋼琴家吳漪曼回憶當年在重慶時，一聽到日本飛機轟炸的警報，她和父親吳伯超以及音幹班師生就匆忙躲入在山崖下開鑿的防空洞，戴粹倫老師也在場，親切地呼喚她。[4] 戴夫人回憶她帶著年幼兒女為躲空襲警報而常住在防空洞裡，因而得了風濕病。甚至於他們的房子都因轟炸受損，而不得不搬到胡周淑安家暫住。

【戰火燒不斷 樂聲飄遍大後方】

一九四○年教育部在重慶近郊青木關開辦了一個國立音樂院，聚集了各地來到大後方的音樂人才，其中仍然以原上海音專的最多。戴粹倫除了擔任該院絃樂組主任之外，他在所主持的音幹班結束後，原班底於一九四三年奉命改設為國立音樂院

註5： 〈專科以上學校教
員名冊：二（民國
31年11月至33年3
月）〉，《民國史料
叢刊》，第三種之
二》，吳相湘、劉
紹唐主編，台北，
傳記文學出版社，
1971年，頁504。

註6： 張錦鴻，〈六十年
來中國樂壇（第一
章）〉，《二十世紀
之科學》第11
輯：《人文科學之
部》，葉公超主
編，台北，正中書
局，1966年，頁
303。

註7： E. K. Reket著，模
譯，〈中國演奏
界〉，《音樂報導》
第3期，1943年12
月，頁3-4。

註8： Robert Mok.（莫
德昌）"China: A
Short History of
M u s i c . "
Hinrichsen's
Musical Year
Book, 1947-8：
310.

分院，隸屬教育部，他被聘任院長，校址遷到青木關附近的松林崗。當時規模不大，僅有五年制的本科和三年制的師範科，師生八十多人。一九四五年春天，分院更名爲國立上海音樂專科學校（雖然地址在重慶），他受聘爲校長。所以一九四〇年代初到中期的重慶同時存在了兩個音樂學府，青木關的國立音樂院（吳伯超任院長）和松林崗的國立音樂院分院。兩個音樂學府戴粹倫都參與其事，暨教學又兼辦行政，是當時全國教育部審定合格的四、五位音樂副教授之一。[5] 另外，他也受聘參加許多音樂相關的事務，例如教育部音樂教育委員會是編定中、小學音樂教材、推進音樂工作的中心，一九四三年爲了適應戰時的需要而聘任了十九位委員，他就是其一，[6] 這幾年也給了他辦音樂行政的基本經驗。

　　生活雖然忙碌，他可也沒有荒廢了專業小提琴的練習與演奏，經常開辦音樂會，樂聲飄遍重慶、成都、昆明各地。當年美國駐華大使館的報導中對大後方的音樂活動頗爲讚賞地說：「戰爭並沒有使中國音樂陷於荒廢中，相反的，卻大大增進了中國音樂藝術的發展。」文中特別提到經常開音樂會的音樂家有馬思聰、戴粹倫、黎國荃、王人藝、李翠貞、范繼森等人。[7] 一九四四年二月，他爲來華協助作戰的盟軍表演，同場還有馬思聰、李惠芳、李翠貞、楊大鈞、陳濟略等。[8]

　　抗日戰爭時期的大後方生活十分艱苦，物質條件相當貧乏，不是現代年輕人想像得到的。根據李抱忱的回憶，青木關國立音樂院在半山蓋草房的宿舍，「晴天的時候，夜裡可以透

過屋頂看見星星，下雨的時候，要披上蓋雨布，頭上撐著雨傘。」 冬天舉行音樂會，後台擺了一個火爐，燒著熱水，同學們先將雙手泡熱才能出台演奏。[9] 而在松林崗的音樂分院的情況也相像，住的是茅草屋，三十多人一間，吃的是得挑出稗子、穀子和沙子的飯，喝的是洗鍋水，能吃到大滷麵則是天大的享受；而彈的是琴鍵跳不起來的鋼琴，還得早起才輪得到。[10]

由於在抗戰期間極困難的條件下，戴粹倫仍屹立不移於音樂崗位，領導樂壇，貢獻社會，因此一九四五年五月五日獲得國民政府頒發的勝利勛獎。

【千頭萬緒 重建音樂教育】

一九四五年九月抗戰勝利，教育部指令國立音樂院遷到南京，國立上海音樂專科學校則遷返上海復校，戴粹倫先返上海擔任臨時大學補習班第三分班（爲留上海原音樂院學生所辦）主任。音專於一九四六年十月搬回，和原在上海沒有撤退的上海音樂院（李惟寧主持）以及私立的上海音樂專科學校（原音專的丁善德、勞景賢、陳又新等籌辦）合併，於一九四六年七月重新招生，同年十一月開學。戴粹倫爲復校的校長，直到時局改變，於一九四九年五月來台爲止。

復員的音專千頭萬緒，戴校長於八月十四日接受《申報》記者訪問，談擴大音樂教育的計劃，包括修復原有江灣校址、改建現在愛文路校址爲教職員宿舍、派專車接送於新舊兩處、延請中外教授、增設幼年班和交響樂團、擴大音樂教育，又向

歷史的迴響

馬思聰（1912-1987），廣東海豐縣人，小提琴家與作曲家。一九二九年巴黎音樂院畢業，次年再赴巴黎學習。一九三一年返國後，演奏頻繁，創立廣州音樂學院，又曾擔任眾多樂壇要職。抗戰期間在重慶創立「中華交響樂團」，一九四六年曾來台指揮台灣省交響樂團一年，後來任北京中央音樂學院首任院長，並多次出國訪問。一九五○年代之後屢遭政治迫害，文化大革命期間逃出，定居美國，並從美多次來台表演；音樂創作極豐。夫人王慕理爲鋼琴家。他和戴粹倫爲同年出生的小提琴名家。

註9： 李抱忱，《山木齋話當年》，台北，傳記文學出版社，1967年，頁104。

註10： 龔琪、謝明，〈清晰的回憶〉，《音樂藝術》，1987年第4期，頁21。

上 海 市 政 府 交 響 樂 團
SHANGHAI MUNICIPAL SYMPHONY ORCHESTRA
國立上海音樂專科學校管理
Under the Management of
National Conservatory of Music, Shanghai
Presents
ELEVENTH SYMPHONY CONCERT
at the
LYCEUM THEATRE
SUNDAY, March 27, 1949 at 5 p.m.

Soloist: LOU CHIEN KUEI 樓乾貴 (Tenor)
PROGRAMME
1. "Chaconne et Rigodon" ...MONSIGNI
2. Three Vocal Solos with Orch. Acc.
 a) Aria from "The Creation"...........HAYDN
 "In native worth and honour clad........."
 b) "Per la gloria........."BUONONCINI
 c) "Vittoria, Vittoria........."CARISSIMI
Soloist: LOU CHIEN KUEI 樓乾貴
3. Suite No. 3 of old Arias and Dances for Strings Orch........RESPIGHI
 Free Transcription by:
 a) Italiana (Unknown)
 b) Arie di Corte (Gio. Batt. Besardo)
 c) Siciliana (Unknown)
 d) Passacaglia (Lodovico Roncalli)
4. Second Ballet-Suite..........................GLUCK
 a) March-Menuet-March
 b) Grazioso
 c) Dance of the Slaves
 —:INTERVAL:—
5. Symphony No. 29 in A major.....................MOZART
 a) Allegro moderato b) Andante
 c) Menuetto d) Allegro con spirito
 (First Performance in Shanghai)
Conductor: ARRIGO FOA

NEXT SYMPHONY CONCERT: SUNDAY, April 10, 1949 at 5 p.m.

國外訂購數架大鋼琴也將運到等等。記者問及他對於爵士樂問題，他回答得很有趣：「即使是爵士樂，也必須奏得像樣。」[11] 雖然在極困難的情況下，音專在他的領導之下的確依計畫一一進展，例如中外教師陣容加強，各組的主任都由國人擔任。一九四八年七月修定新學制，本科和師範科同為五年（師範科原為三年），本科分公費、獎學金及自費，但師範一律公費，並以聲樂為主，鋼琴為副等，幼年班也開辦了一段時期。[12]

註11：陳正生輯錄，〈申報音樂資料選輯之一：上海音樂學院部份（下）〉，《音樂藝術》，2001年第3期，頁32。

上海市政府交響
樂團節目單
（1949年4月10
日）。（莫德昌提
供）

```
上 海 市 政 府 交 響 樂 團
SHANGHAI MUNICIPAL SYMPHONY ORCHESTRA
國 立 上 海 音 樂 專 科 學 校 管 理
Under the Management of
National Conservatory of Music, Shanghai
Presents
TWELFTH SYMPHONY CONCERT
at the
LYCEUM THEATRE
SUNDAY, April 10, 1949 at 5 p.m.

Soloist:  TSAN KUOLIN 韋國霑 (Violin)
PROGRAMME

1. Overture "Manfred"...............................................SCHUMANN
2. Violin-Concerto in G minor.........................................BRUCH
        a)  Prelude-Allegro moderato
        b)  Adagio
        c)  Allegro energico
            Soloist:  TSAN KUOLIN 韋國霑

3. Serenade for Strings only...........................TSCHAIKOWSKY
        a)  Andante non troppo-Allegro moderato
        b)  Valse
        c)  Elegia
        d)  Finale (Tema Russo)
            —: INTERVAL :—
4. Symphony No. 44 in E minor.........................................HAYDN
   (Trauer-Symphonie)
        a)  Allegro con brio
        b)  Adagio
        c)  Menuetto-Allegretto
        d)  Finale-Presto
            (First Performance in Shanghai)
        Conductor:  ARRIGO FOA

NEXT SYMPHONY CONCERT: SUNDAY, April 24, 1949 at 5 p.m.
```

　　歷史悠久的上海工部局交響樂隊從日本人來了之後，名稱
改爲「上海音樂協會愛樂樂團」，指揮有富華、日籍的朝比奈
隆和俄籍的司婁茨基（Alexandre Slotsky）。光復之後則改爲上
海市政府交響樂團，第一任團長謝錫恩（任期1945年10月至
1946年7月），第二任是許綿清（任期1946年7月至1947年8
月），戴粹倫應聘爲第三任團長（任期1947年8月至1949年5
月）。[13] 這個樂團在短短數年之內換了幾任團長，原因不外是

註12：同註1，頁29。

註13：笙齡，〈老上交的
　　　興衰（上）〉，《樂
　　　覽》，第12期，
　　　2000年6月，頁
　　　21。

當時局勢混亂，經濟困難，人心浮動，十分難以維持。戴粹倫地位高、關係好，既有行政經驗，又有音樂能力，多少也是被聘來整頓樂團的。[14]

事實上，從一九四七年下半年起市政府交響樂團是委託國立音樂專科學校管理的，所以一九四九年春天的交響樂團節目單上印著「國立上海音樂專科學校管理」的字樣。戴團長受聘之後大加整頓，提高薪俸，定每週練習四次、演出一次，售票所得全歸同人福利等。當時的指揮最主要的是前面提過的富華，此外客席指揮也很多，例如已退休的梅百器、德籍的馬果林斯基（Henry Margolinski）、俄籍的司婁茨基和阿甫夏洛穆夫（Aaron Avshalomov）、[15] 幾位美軍軍樂隊指揮，還有國人馬思聰、黃永熙等；戴粹倫自己也指揮。就和重慶時期一樣，他仍然身兼數職，在音樂與行政之間來回忙碌。

在上海的這一段時期，除了教學，演奏和辦行政之外，戴粹倫也積極參與社會活動。一九四六年四月音樂界成立了上海音樂協會，作為樂人的聯繫交流和音樂活動的推展，成員都是樂壇中堅，馬思聰被公推為理事，戴粹倫被選為監事之一。創立於一九一八年，歷史悠久，擁有一百二十多人的業餘合唱團——「上海雅歌社」也聘他做名譽顧問。由於身為藝術界領袖，對樂壇的發展自然十分關心，平常不大從事撰寫的他，特別在一九四六年發表了一篇〈上海音樂事業之展望〉的文章，檢討現況和建議實踐的方向。他勸大家不要只做表面工作或各自為政，應鼓勵培養新人，期望音樂協會即要研究學術又要解

註14：笙齡，〈老上交的興衰（下）〉，《樂覽》，第13期，2000年7月，頁18。

註15：有關阿甫夏洛穆夫的生平：韓國鐄，〈長城萬里藝途遙，觀音末助孤樂叟：阿甫夏洛穆夫的中國樂緣〉，《韓國鐄音樂論文集（一）》，台北，樂韻出版社，1990年。又見薛宗明，〈餐風一宿痛，遺恨滿江天——阿甫夏洛穆夫的故事〉，《樂覽》，第30期，2001年12月；31期，2002年1月。

決同人問題，並大力提倡電台廣播，以達音樂社會化的宗旨，句句語重心長。[16]

　　但是時局劇變，國共內戰的戰火逼人。一九四九年五月，他們全家再度匆忙離開上海，每人只帶一包隨身衣物。戴夫人回憶當時為了躲避氣勢洶洶的左派學士干擾，於前一夜先以探親名義來到娘家，次日再靠善良的司機以瞞天過海的方式，送到碼頭搭招商局最後一班輪船來台，過程驚險有如電影情節一般。

註16：戴粹倫，〈上海音樂事業之展望〉，《音樂藝術》，第1期，1946年7月，頁27。

樂教發展期
（1949－1973）

一九四五年剛剛光復的台灣百業待興，音樂人才的培養更屬於草創，因爲日據時代並沒有專門的音樂訓練學校，少數音樂家都是個別留學日本學習。一九四六年，位於台北的台灣省立師範學院（今國立台灣師範大學前身）首創音樂專修科，修業二年。不過該科只辦了一屆，就被一九四八年設立的音樂系取代了。這個師範學院音樂系是台灣第一個正式的高等音樂人才培養中心，由蕭而化擔任主任。

戴家一九四九年五月剛到台灣時住在嘉義，八月戴粹倫受聘爲師範學院音樂系主任而北上，開始任重道遠、作育樂人和建設制度的工作，這一做，直到一九七二年底退休才卸下擔子。這二十三年比在上海和重慶加起來還長，而且不受戰爭影響，生活安定，爲台灣樂壇作出鉅大的貢獻，可以稱爲他的「台灣時期」。

【筆路藍縷 作育樂人】

一九五一年春天，才上任音樂系主任不久，戴就應邀指揮當時國防部總政治部軍中文藝運動委員會成立的一個示範合唱團，團員包括一時之精英，如林秋錦、陳讚珍、張震南、沈愫之、陳明律、杜瓊英、孫少茹、戴序倫、朱永鎮、曲直、隆

超、許德舉、薛耀武、顏廷階等，由孫德芳擔任副指揮，張彩
湘擔任鋼琴伴奏。戴粹倫從九月二十二日起連續三天，在台北
中山堂指揮他們盛大演出由譚峙軍填詞的舒伯特之作《羅莎曼》
（Rosamunde）。顏廷階回憶說，「在那藝術活動極為沉寂的當
年，那是荒漠甘泉，為台灣日後的音樂活動開啟了珍貴的首
頁。」[1] 一九五六年，教育部成立了一個高水準的「中華實驗
合唱團」（後來改名為「教育部中華合唱團」），也是集當時所
有的優秀音樂人才，由汪精輝任團長和指揮，戴粹倫則被邀為
特約指揮之一。[2]

　　台灣師範學院音樂系修業四年，再加上一年的教學實習，
共五年，完全是公費，畢業後授予學士學位。一九五五年該校
改制為省立師範大學，一九六七年改為現在的國立台灣師範大
學。音樂系最初屬於文學院，一九八○年轉屬於該校新成立的
藝術學院，此後也授碩士學位。二○○一年度起又招收音樂博

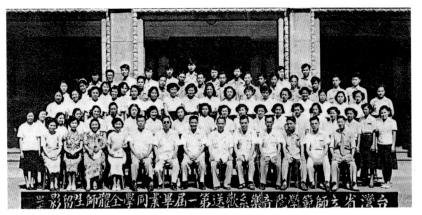

▲ 台灣省立師範學院音樂系第一屆畢業同學全系師生留影（1952年6月）。
（戴氏家族提供）

註1： 顏廷階，《中國現
代音樂家傳略》，
中和，綠與美出版
社，1992年，頁
261。

註2： 汪精輝，〈近四十
年來我國社會音樂
教育之發展〉，
《教育資料集刊》，
第12輯，1987
年，頁580。

士班學生。雖然師範音樂系的目的是培養學校音樂教師，但由於當年這是唯一的高等音樂學府，有志於音樂的學子不論是不是要當老師都一湧而入。那些最早幾屆的畢業生後來都成為優秀的音樂家，台灣樂壇的中堅，例如第一屆的史惟亮、孫少茹、李淑德、楊瓊玲，第二屆的許常惠、盧炎，第三屆的劉塞雲、董蘭芬、陳明律、金慶雲，第四屆的劉德義、楊子賢、林東哲等，[3] 他們除了教學，各自都在作曲、理論、聲樂、器樂上有顯著的成就與貢獻。他們也正是「戴主任」（音樂系師生對他的習慣稱呼）就任後的第一批子弟兵。

戴粹倫從光復後不久開始主持音樂系務，在資源缺乏的條

註3：許常惠，〈台灣音樂史初稿〉，台北，全音樂譜出版社，1991年，頁310。

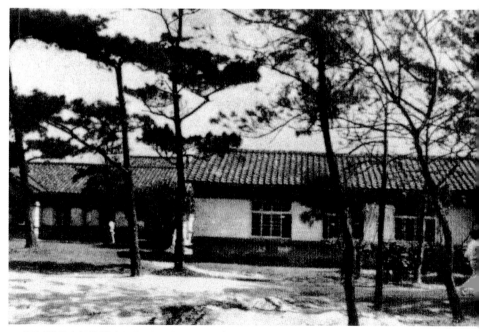

▲ 原台灣省立師範學院音樂系系館。（錢善華提供）

件下一步一步地建設，可以用篳路藍縷來形容。他回憶起自己
剛看到音樂系的環境和設備時，說道：「音樂系僅有音樂教室
兩小間、辦公室一間，還有十幾件破爛的銅管樂器、軍樂器、
七、八把國樂器、二十幾本日本的音樂書籍，以及兩架鋼
琴。」[4] 當時他真不想做，還是禮聘他的師範學院院長劉真極
力邀請，並答應全力支持，他才一點一滴地將整個系建立起
來。音樂系系友會會長李靜美回憶說：「他投注相當多的時間
與精力在本學系的教育行政工作上，從課程、師資到設備、政
策，可以說在戴主任的運籌帷幄中逐一呈現與發展。」[5] 毫無
疑問，由於他的開荒鋪路和繼續下來的領導，才奠定了今天師
範大學音樂系的基礎。

　　在行政之外，戴主任又開課教小提琴、指揮、合唱等等，
是一位多元的老師。身為小提琴家，在表演之外最令他欣慰的
應該是小提琴琴藝的傳授，一些後來成為台灣小提琴界的領導
人物如李淑德、楊子賢、廖年賦等師大或非師大的學生都是出
自他的門下。身為指揮家，他以每年十二月指揮音樂系合唱團
演出聖樂的大型音樂會著稱。當他後來兼任台灣省交響樂團團
長兼指揮之職後，更領導管絃樂團伴奏音樂系的合唱團，成為
樂壇盛事，大大提昇了社會大眾的音樂知識。

　　當時每年十二月下旬配合聖誕節在國際學舍舉行的大型演
出，不少節目多屬台灣首演。一些後來的樂壇名家，當時就被
他選中在這些作品中擔任獨唱的部份，例如女高音任蓉、女中
音席慕德、鄧先印，男中音張清郎等。對於音樂系的同學來

註4：戴粹倫，〈音樂家
　　常（下）〉，《聯合
　　報》，1972年6月
　　16日，第9版。

註5：李靜美，〈一位學
　　者的典範：寫在戴
　　粹倫教授紀念專刊
　　出版之前〉，《懷
　　舊與展望：戴粹倫
　　教授紀念音樂會專
　　刊〉，許瑞坤主
　　編，台北，國立台
　　灣師範大學音樂系
　　系友會，2000
　　年，頁1。

◀ 省交響樂團節目單；師範大學音樂系合唱團參加演出（1961年12月21日）。（李豐盈提供）

▼ 省交響樂團節目單；師範大學音樂系合唱團參加演出（1962年12月8日）。（李豐盈提供）

時代的共鳴

廖年賦，台灣台北縣人，一九三二年生，小提琴家，指揮家。一九四九年入省立台北師範學校音樂科（今國立台北師範學院前身）學習理論作曲，並私下隨戴粹倫學習小提琴。曾任省交響樂團第一小提琴手和演奏部主任。一九七六年留學奧國維也納國立音樂藝術大學，專攻指揮。一九六九年與鋼琴家夫人陳盧寧創辦世紀交響樂團，多次率領該團出國演奏，包括一九八〇年獲維也納的國際音樂比賽冠軍。指揮過許多交響樂團，多次帶團巡迴及出國演出；並任國立台灣藝術專科學校（現國立台灣藝術學院）音樂科主任和國立台灣師範大學音樂系教授。又赴美國深造，畢業於紐約布魯克林學院研究所。經常和戴粹倫演奏室內樂。

說，這無疑是他們難逢的實習良機。誠如謝秀緞敘述道：「最令學子們難忘的是，他領導台灣省交響樂團指揮音樂系全體大合唱，那不僅是音樂系一年一度的盛大對外發表演出，也是音樂界以及地方上的一大盛事。因此我們平時的合唱課，就是我們演出的準備和排練，勤奮學習練唱以後向社會交出一份輝煌的成績單。」[6]

一九六三年，戴主任在音樂系學生刊物《樂苑》第四期寫了一篇文章：〈把握現在，追

求未來〉，文中充滿了對學生們的鼓勵與期待，也不客氣地指出時下的一些弊病，例如不夠熱誠、不夠起勁，只關心自己的技藝，忽視普通學科，缺乏全面的音樂興趣等等；他又談到新增課程和組織管絃樂團的計劃，在在顯示他作為師長的循循善誘態度和作為領導關心系務與推展樂教的誠意，許多計劃後來也陸續實現。

由於他主持音樂系和領導樂壇成績顯著，教育部於一九六一年音樂節頒發金質獎章和獎辭匾額給他，以獎勵他從事音樂教育的功勞。[7]

【推廣樂藝的交響樂團】

任何一個近、現代的社會文化水準往往取決於其所擁有的博物館、美術館、歌劇院和交響樂團。為了文化建設和藝術陶冶，一九四五年台灣光復當年的十二月一日就成立了有史以來的第一個交響樂團，由蔡繼琨任團長及指揮；這的確是一個明智之舉。最早稱為「台灣警備司令部交響樂團」，次年春天改隸，而稱「台灣行政長官公署交響樂團」，以台北中華路日人留下的西本願寺為團址，因蔡團長他調，團長於是換為王錫奇。到了一九四七年省政府改制而更名為「台灣省政府交響樂團」，一九五〇年改隸教育廳而稱「台灣省政府教育廳交響樂團」，一九九一年則改為「台灣省交響樂團」，但都隸屬省政府，所以長期被簡稱為「省交」，直到一九九九年七月改隸行政院文化建設委員會，才改為現名「國立台灣交響樂團」。

註6：謝秀緞，〈懷念故音樂系主任戴粹倫恩師〉，《懷舊與展望：戴粹倫教授紀念音樂會專刊》，許瑞坤主編，台北，國立台灣師範大學音樂系系友會，2000年，頁33。

註7：〈音樂家家居生活：戴粹倫教授〉，《功學月刊》，第45期，1963年5月3日，頁42。

一九六○年六月，戴粹倫奉派爲此交響樂團的第三任團長兼指揮，不但開啓了他另一個專長的天地，更爲台灣樂壇注入了一番新氣象。但他同時還是音樂系主任，因此忙上加忙。[8]

一九五○年代晚期的省交響樂團情況相當落魄。《聯合報》報導說：「居處狹隘，侷促一隅。原有的理想演練所也被人侵略，環境紛雜而污濁……低矮而狹隘的場所，昏暗的燈光，連座椅都是破爛的……樂器都是數十年陳舊古董，是有資格送進博物館了。修了又修，零件配備亦多劣貨。」[9]

到省交上任的戴團長（樂團同仁對他的稱呼）立刻建立制度，著手整頓內部，添購樂器，並積極向上級爭取經費，在一百萬的整頓專款中，撥出一半向西德訂購規格一律的整套新樂器，取代了原來那些日本時代台北帝國大學醫學院（今台灣大學醫學院）樂團留下的品牌不一的陳年老器。[10] 接著，他將省交搬離那破爛不堪的西本願寺老建築，在

臺灣省政府教育廳交響樂團

團長　戴粹倫
副團長　汪精輝

演奏部主任　原年賦　　研究部主任　顏廷階　　總務部主任　陳治園
安全管理員　鄭明基　　主計員　顏天福　　人事管理員　鄭作芸　　業務研究委員　史瓊芳

指揮：戴粹倫　　副指揮：司徒興城

第一首席小提琴　司徒興城
第二首席小提琴　黃景鐘

第一小提琴
潘鵬　張壯　辛成家
葉銘柱　溫隆信　陳榮律
蔡純明　周玉池

第二小提琴
劉城　曾國彬　郭孟珂
林真平　曹金柱　孟萬江
原樹治

中提琴
吉永禎三　陳廷輝　郭惠美
楊文淵　原金芝　聶東義

大提琴
李芳思　林慶森　方本七郎
徐揚揚　張仁智　林素卿
張木榮　陳冀愷

低音大提琴
黃錦昆　吳學貴　陳世源

長短笛
興曼濮　陳振均　辛正發
雙黃管　莊炳堤　葉新易
莊博明

整笛
蔡秀春　吳青美　周松茂
低音管
李豐盈　楊文男　牟士洞
法國號
申洪均　謝治平　郭建堂
原大森
小喇叭
莊燕池　原松洞
額天樂　許全在
伸縮喇叭
林光徐　陳全木　周欽煌
陳金生
低音叭叭
黃滿堂
定音鼓
沈綿堂
鼓擊樂器
周有川　原崑洽　郭淵泉
劉子修　鄭仁榮
豎琴
王禎

▲ 省交響樂團團員名單。（1970年左右）

註8：有關戴粹倫接省交的年代有數說：1960年之資料來自劉錫潭，〈省交響樂團三十年滄桑〉，《台灣日報》，1975年12月2日；又見汪精輝之著（見註2，頁571）。筆者於1959年夏入團，指揮為王錫奇。記憶中，過一年戴團長才上任。

註9：〈亟待改善的省交響樂團〉，《聯合報》，1960年5月9日，第6版。

註10：郭雲龍，〈漫談省交響樂團〉，《中華日報》，1966年3月2日，第8版。

▶ 原台灣師範大學音樂系之一部份（原台灣省交響樂團團址）。（錢善華提供）

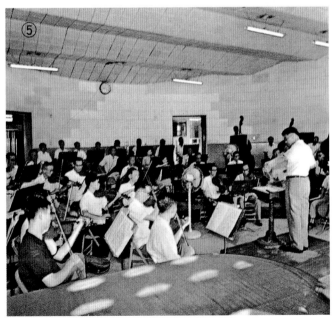

◀ 省交響樂團（於師大操場邊團址）練習中。（《藝術雜誌》，第4卷，第6-7合刊，1969年10月10日）

時代的共鳴

　　蔡繼琨，福建泉州人，指揮家兼教育家。一九三二年留學日本東京帝國音樂學院，研習理論作曲與指揮；返國後歷任福建及大後方文教要職。一九四○年創辦福建音樂專科學校（國立福建音專前身），一九四五年來台創辦台灣第一個交響樂團（今國立台灣交響樂團前身）並任指揮，一九四九年赴菲律賓任馬尼拉音樂會交響樂團指揮。曾於一九七五、一九九五年兩度來台參加省交響樂團三十及五十週年慶典，並客席指揮演出。一九九四年與華僑合資創辦福建社會音樂學院。

師範大學體育場角落興建一座半圓型的樓房爲團址。樓房的一樓爲練習廳、樂器室、樂譜室、演奏室、研究室和辦公室；二樓爲正、副團長室、會議室以及人事、會計、總務等室。[11] 這個團址對他來說也有地利之便，使他很容易來回於交響樂團和師範大學音樂系之間。

戴團長到任的另一個重要措施是和位於台北信義路三段的國際學舍（現大安公園）簽定合同，作爲定期演出的場地。當年還沒有現代水準的演奏廳。國際學舍的室內運動場雖然音響不佳，但空間較大，演出之前臨時搭一個簡陋的舞台，排上聽眾的座椅就行了，倒也差強人意；夏天就只好再擺上幾台電風扇。交響樂團每六到八星期在台北舉行一次大音樂會。在當年音樂活動不多，每次

註11：顏廷階，〈戴團長粹倫教授就任省交之回顧〉，《懷舊與展望：戴粹倫教授紀念音樂會專刊》，許瑞坤主編，台北，國立台灣師範大學音樂系系友會，2000年，頁31。

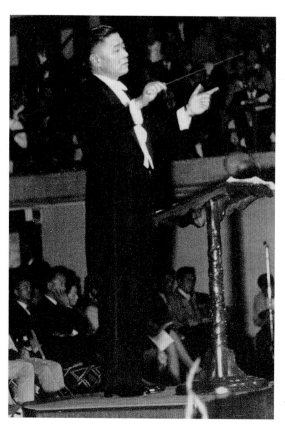

◀ 在客滿的國際學舍指揮一景。（戴氏家族提供）

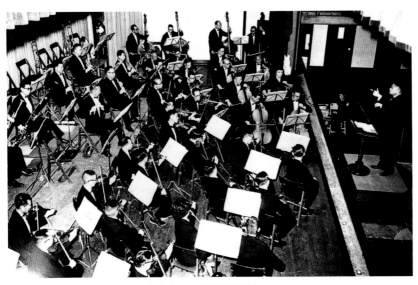

▲ 指揮省交響樂團在國際學舍演出。（李豐盈提供）

演出都可說是樂壇盛事，如果是和師範大學音樂系合唱團合作，更可見文化人士濟濟一堂。除了在台北國際學舍（有時在中山堂和實踐堂），戴團長也帶團為機關與學校演出，更風塵僕僕地到中、南、東部巡迴，為其他地區提供機會。他又主動和美國新聞處合作，由研究部主任顏廷階負責定期在台北、基隆、台中、新竹各地舉辦音樂唱片和電影欣賞會，有時也到大專校園舉辦。[12]

　　和世界各地的交響樂團一樣，他常常邀請傑出的獨奏家來和樂團合作，鋼琴家吳季札、陳必先、楊直美、李富美、陳泰成、陳芳玉、江輔庭、劉淑美、謝麗碧、朴智惠（韓）、布洛克（Joseph Bloch，美）、蕭滋（Robert Scholz，奧-美），小提琴家司徒興城、柯尼希（Wolfram Koenig，德）、奧列夫斯基

註12：同註1，又根據顏
　　　教授2002年3月12
　　　日之來信。

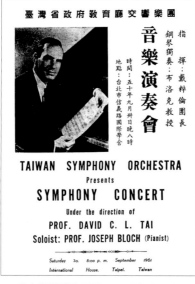

▲ 省交響樂團節目單，鋼琴獨奏：布洛克（1961年9月30日）。（李豐盈提供）

▲ 省交響樂團節目單，小提琴獨奏：柯尼希（文化學院主辦，1970年12月8日）。（李豐盈提供）

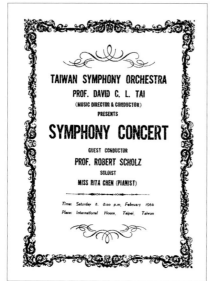

▲ 省交響樂團節目單，客席指揮：蕭滋，鋼琴獨奏：陳芳玉（1964年2月8日）。（李豐盈提供）

▲ 省交響樂團節目單，豎笛獨奏：薛耀武（1963年3月23日）。（李豐盈提供）

（Julian Olevsky，美）、譚維理（Larry Thompson，美）、黃錦鐘、廖年賦、戴珏瑛（他的女公子）、李芳姬（韓），大提琴家張寬容、李芳恩（韓）、豎笛家薛耀武、長笛家陳澄雄、聲樂家劉塞雲、段白蘭和席慕德等都是，其中不乏許多顯露才華的青少年音樂家。客席指揮有數位，包括第一任團長蔡繼琨和來自菲律賓及巴西的音樂家，但以蕭滋次數最多，貢獻最大，因為他還協助訓練樂團。

一九七二年十二月，省交響樂團奉命遷移到省會台中，戴團長辭去團長兼指揮之職，也從師範大學音樂系退休。他領導省交十二年，訂定制度、提高水準，推廣了社會樂教，充實了百姓的精神生活。

▶ 戴粹倫返台參加省交響樂團三十週年團慶（1975年12月）。（戴氏家族提供）

時代的共鳴

蕭滋（Robert Scholz, 1902-1986），出生於奧國史迪爾（Steyr），美籍鋼琴家，指揮家。自幼隨母學琴。一九二〇年入薩爾茲堡莫札特音樂院，九個月內修完鋼琴與作曲課程，以優異成績畢業，並留校任教。一九三八年為避納粹迫害而移居美國，任教於曼尼斯音樂院，又曾任茱麗亞音樂院鋼琴系主任。一九六三年由美國國務院派遣來台任教於數個學校，並訓練諸樂團。一九六九年與鋼琴家吳漪曼結婚，定居台灣二十三年，造就無數音樂人才，又任教於多所學校音樂系，並曾應戴粹倫之邀訓練及指揮省交響樂團，對台灣貢獻極大。一九八六年去世。

▲ 省交響樂團團慶接受表揚，右為團長鄧漢錦。（戴氏家族提供）

▶ 省交響樂團三十週年慶祝會一景。左起：鄧漢錦、戴粹倫、蔡繼琨、
陳暾初、張己任（指揮）。（戴氏家族提供）

▼ 擔任省交客席指揮，小提琴獨奏：司徒興城（1975年12月19日）。
（戴氏家族提供）

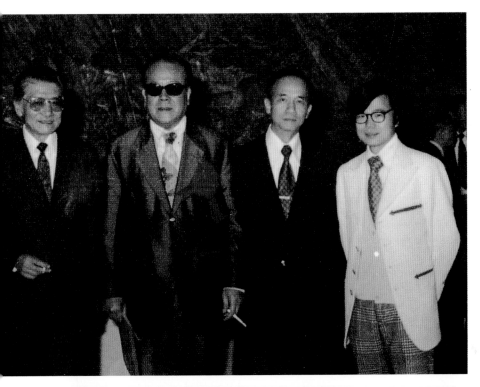

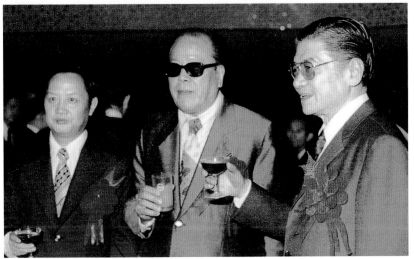

▲ 三十週年慶祝會上，省交響樂團各任團長；左起：鄧漢錦、蔡繼琨、戴粹倫。
（戴氏家族提供）

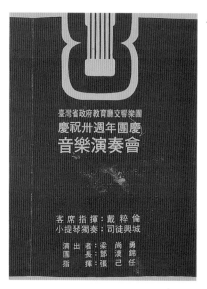

一九七五年十二月，省交
慶祝成立三十週年團慶，由當
時的團長鄧漢錦和指揮張己任
領導舉辦了一系列的活動，特
別邀請旅居於菲律賓的第一任
團長蔡繼琨和旅居美國的第三
任團長戴粹倫專程返台，並各
客席指揮一場，來表達對他們

的敬意。記者蔡文怡恰到好處地
說：「如果說省立交響樂團是由
蔡繼琨生育的，則是由戴教授撫
養長大的。」[13] 戴粹倫指揮的一
場是十二月十九日在台中中興堂
舉行，曲目為韋伯（Carl Maria
von Weber, 1786-1826）的《奧
伯龍序曲》（Oberon Overture）、
布魯赫（Max Bruch, 1838-1920）
的《g小調小提琴協奏曲》（由
首席司徒興城任獨奏）、葛利格
的《第一號皮爾金組曲》（Peer

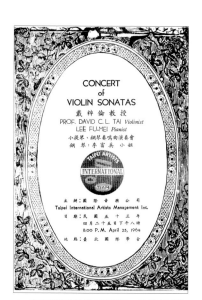

▲ 小提琴獨奏會節目單；李富美鋼
琴伴奏（1964年4月25日）。
（戴氏家族提供）

Gynt Suite, No. 1）和貝多芬的《第八交響曲》，都是他的拿手，又是膾炙人口之作。

【多彩多姿的表演生涯】

戴粹倫的貢獻當然不限於主持師範大學音樂系和台灣省交響樂團，身為音樂人，在百忙之中他仍不忘練琴；范儉民回憶說他利用公餘和課餘時間，在辦公室附近的空教室勤練小提琴。[14] 他當年開獨奏會，鋼琴伴奏經常是張彩湘和李富美，有時則由孫鄺文英和吳罕娜擔任；但自從接了交響樂團之後，公務太忙，獨奏會就比較少開了。但是一九六四年四月二十五日他在國際學舍很出色地開了一場，由李富美伴奏，一口氣演出了四首大部頭的作品：巴赫的《第二號奏鳴曲》、貝多芬的《第五奏鳴曲：春》、孟德爾頌的《F大調奏鳴曲》和葛利格的《第二號奏鳴曲》，充份顯出其琴藝與氣派。他也是室內樂的愛好者，常和名家合作，根據他的名弟子廖年賦回憶，戴老師和音樂系教合唱與中提琴的客座美籍教授譚維理搭檔演奏小提琴與中提琴二重奏，也和廖年賦（小提琴）和廖夫人陳盧寧（鋼琴）彈奏鋼琴三重奏，[15] 張寬容（大提琴）也是他們室內樂的伙伴之一。

一九六八年夏天，花蓮文化界人士郭子究、李豐盈、李忠男、林俊介等，特別邀請戴粹倫（小提琴）、廖年賦（小提琴）、張寬容（大提琴）和陳盧寧（鋼琴）在花蓮高中開了一場室內音樂會，對花蓮這樣比較偏遠的地區來說可是一大盛

註13：蔡文怡，〈蔡繼琨、戴粹倫回國參加省交響樂團團慶〉，《中央日報》，1975年11月24日。

註14：范儉民，〈追憶粹倫師瑣記〉，《懷舊與展望：戴粹倫教授紀念音樂會專刊》，許瑞坤主編，台北，國立台灣師範大學音樂系系友會，2000年，頁17。

註15：廖年賦，〈懷念恩師戴粹倫教授〉，《懷念與展望：戴粹倫教授紀念音樂會專刊》，許瑞坤主編，台北，國立台灣師範大學音樂系系友會，2000年，頁14。

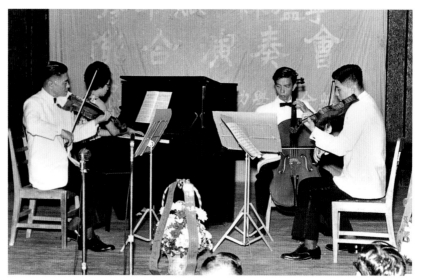

▲ 在花蓮高中的室內樂演奏（1968年）。左起：戴粹倫、陳盧寧、張寬容、廖年賦。
（李豐盈提供）

▲ 花蓮演奏後遊中橫公路（1968年）。（李豐盈提供）

▲ 花蓮高中音樂會後留影（1968年）。左起：1花崗國中音樂老師（陳非常夫人）、
2花崗國中音樂老師陳非常、3李豐盈、4花蓮女中音樂老師林茂雄、5花蓮高中音
樂老師呂佩琳、6陳盧寧、7廖年賦、8戴夫人蕭嘉惠、9戴粹倫、10花蓮高中校長
羅葆基、11張寬容夫人、12台灣電力公司東部管理處長楊金叢、13張寬容、14花
蓮高中音樂老師郭子究。（李豐盈提供）

事。[16]

　　戴粹倫也有數次「遠征」他邦的記錄，一九五五年八月二
十九日至三十一日，他代表國家遠赴菲律賓馬尼拉參加東南亞
地區音樂會議（同行者還有古箏專家梁在平），他不但發表論
文，又當選為副會長，還在當地表演兩次，一次是和參加會議
的各國音樂家組成的交響樂團合作，演出巴赫的《雙小提琴協
奏曲》，另一次則是獨奏會。

　　一九五六年二月二十二日，他應日本武藏野音樂大學校長
福井直秋、議員大冶伴睦和北聆吉之的聯合邀請，連同夫人蕭
嘉惠、師範大學音樂系的老師張彩湘、林秋錦和高慈美赴日六

註16：此資訊及相關之照
　　　片由李豐盈先生提
　　　供。

▲ 參加在馬尼拉召開的東南亞音樂會議（1955年）。（戴氏家族提供）

▲ 和會議中各國音樂家組成之樂團演奏巴赫《雙小提琴協奏曲》（1955年）。
（戴氏家族提供）

◀在東南亞音樂會議發言
（1955年）。（戴氏家族提
供）

▼東南亞會議之代表：左起
蔡繼琨、戴粹倫、梁在平
（1955年）。（戴氏家族提
供）

生命的樂章

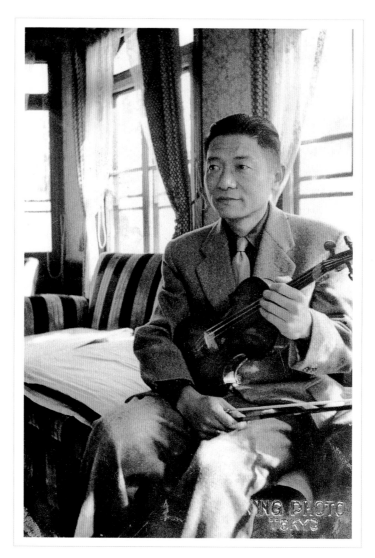

▲ 在日本準備演奏（1956年）。（戴氏家族提供）

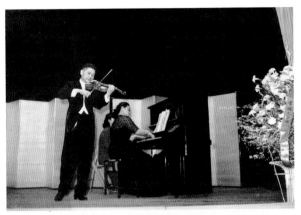

◀ 在東京的獨奏會，
花圈為駐日大使董
顯光贈賀（1956
年）。（戴氏家族提
供）

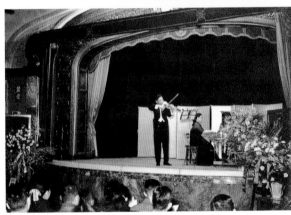

◀ 在東京的獨奏會
（1956年）。（戴氏
家族提供）

個星期，考察日本的音樂教育，也參觀當地的樂器工廠，並且
舉行了四場演奏會，由日本著名的女鋼琴家宮原淳子隨行伴
奏。這四場演奏會分別在北部盛岡由當地教育會主辦一場，酒
田由音樂名人加藤夫人主辦二場；最後一場在東京工業俱樂部
大禮堂舉行，除了韓德爾、柴科夫斯基、葛利格和克賴斯勒的
作品之外，又和該校小提琴教授福井直弘（校長之子）合奏巴
赫的《d小調雙小提琴協奏曲》，由武藏野音樂大學交響樂團伴

生命的樂章

註17：〈戴粹倫先生訪日
歸來談日本音樂教
育的觀感〉，《聯
合報》，1956年4
月17、18、19
日，皆第6版。張
錦鴻說福井直弘是
校長（註19），但
英文資料（註18）
則稱他為副校長。
根據京都同志社大
學榎本泰子教授之
查尋，昭和32年
版的《音樂年
鑒》，頁186，
1955-56年度武藏
野的學長（校長）
是福井直秋，福井
直弘是他的兒子。
所以張說和報導可
能有誤。

註18：D. J. "Prof. Tai's
One-Man Cultural
Mission to Japan."
China Post, June
21, 1956.

▲ 武藏野音樂會指揮中島方，第一小提琴戴粹倫，第二小提琴福井直弘。（戴氏家族提供）

奏，指揮的是大提琴教授中島方，這一次演出廣受佳評，被日本當地認為是「中日合作的首次成功的演出」，而戴粹倫則是「獲得他們讚賞的第一個中國提琴家」。[17] 他對於日本音樂界的盛意也十分欣慰，讚賞日本的音樂水準是亞洲之冠，聽眾在音樂會中的專注和肅靜「連掉一支針都聽得到」。[18]

　　一九五七年夏，戴粹倫帶著音樂家戴序倫、張震南、鄭秀玲和林橋到東南亞巡迴演奏，七月五日抵達泰國，先在曼谷演

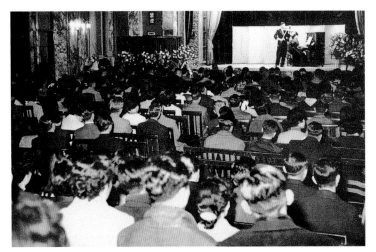

▲ 座無虛席的獨奏會（1956年）。（戴氏家族提供）

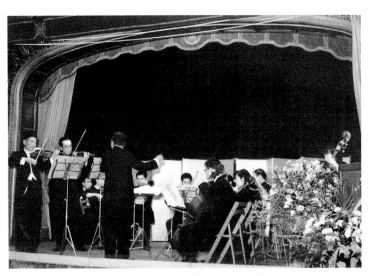

▲ 和武藏野音樂大學樂團合作演出巴赫《雙小提琴協奏曲》（1956年）。
（戴氏家族提供）

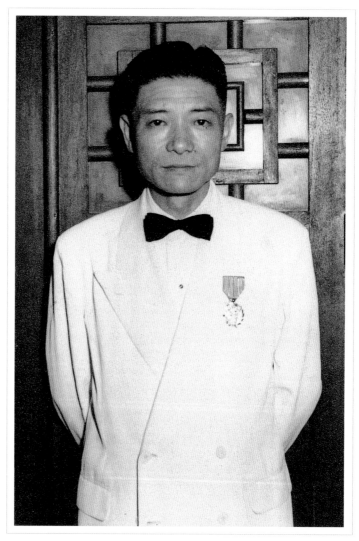

▲ 戴粹倫獲高棉國王頒發騎士勳章（1957年7月25日）。（戴氏家族提供）

生命的樂章

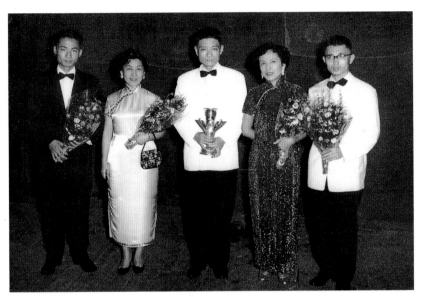

▲ 泰國演奏後留影（1957年）。左起：戴序倫、張震南、戴粹倫、鄭秀玲、林橋。
（戴氏家族提供）

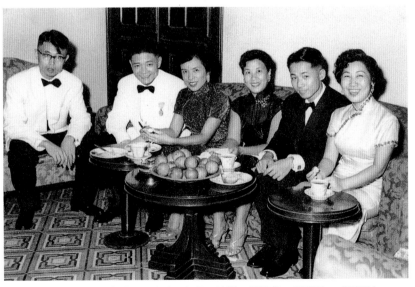

▲ 東南亞演奏之音樂家（1957年）。左起：林橋、戴粹倫、鄭秀玲、（不詳）、
戴序倫、張震南。（戴氏家族提供）

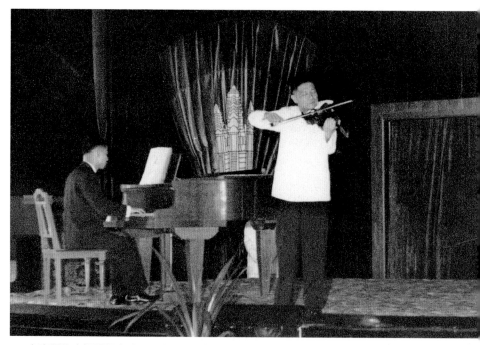

▲ 在泰國的小提琴獨奏（1957年）。（戴氏家族提供）

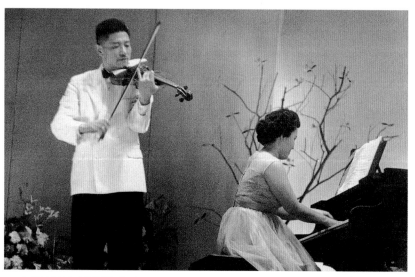

▲ 在馬尼拉的小提琴獨奏（1957年）。（戴氏家族提供）

出五場；二十三日轉赴高棉（柬埔寨），演出二場，其中一場在宮中御前演出；七月二十五日他個人榮獲高棉國王頒發勛獎和騎士勛章的殊榮；接著七月三十日在菲律賓馬尼拉演出二場，八月十一日在香港演出巡迴的最後一場，於八月十八日載譽返國，圓滿達成六週的音樂外交。[19]

除了上面提到在馬尼拉開會時獨奏和指揮之外，戴粹倫於一九六九年四月又訪問菲律賓。這一次是應邀指揮馬尼拉音樂會交響樂團，該團的指揮是蔡繼琨（省交的創始人），副指揮是張貽泉。他在菲國停留約二星期，也利用這個機會和音樂界人士交流，並商議恢復停辦多年的東南亞音樂會議。[20] 同年九月二十四日，他應邀到韓國考察，並於三十日指揮漢城交響樂團演出一場。[21]

【任重道遠的主導工作】

身為音樂界的領導人之一，戴粹倫參與了台灣許多教育政策的制定、教科書的編訂、社會活動的推展，以及樂壇人士的聯繫等工作。

除了上面提到一九五五年馬尼拉的會議，一九五八年秋天他代表國家出席在巴黎由聯合國教科文組織召開的第七屆國際音樂會議（International Music Council），爭取我國加入這個國際音樂組織為會員國，由當時在巴黎留學的許常惠陪同。[22] 另一位當年著名的小提琴家鄧昌國也參加這次會議，並發表報告。[23] 這是戴粹倫一九五八年為期半年的歐美之行的一部份，

註19：張錦鴻，〈六十年來中國樂壇（第一章）〉，《二十世紀之科學》第11輯：《人文科學之部》，葉公超主編，台北，正中書局，1966年，頁317。

註20：〈戴粹倫教授訪菲〉，《愛樂月刊》，第11期，1969年6月，頁11。

註21：〈戴粹倫赴韓〉，《愛樂月刊》，第18期，1969年10月，頁13。

註22：許常惠，〈憶：戴主任粹倫老師〉，《懷舊與展望：戴粹倫教授紀念音樂會專刊》，許瑞坤主編，台北，國立台灣師範大學音樂系系友會，2000年，頁8。

註23：鄧昌國，〈參加巴黎國際音樂會議及訪問美國、日本觀感〉，《藝術雜誌》，第1卷第3期，1959年1月15日，頁1。

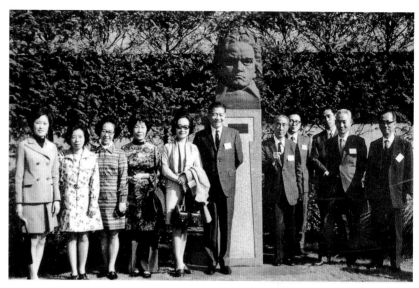

▲ 赴日本參加國際音樂會議在貝多芬銅像前留影（1963年）。左起：1林秋錦、李智惠、5申學庸、6戴粹倫、11張彩湘。（戴氏家族提供）

註24：李淑德口述、陳沁紅整理，〈回憶恩師戴粹倫教授〉，《懷舊與展望：戴粹倫教授紀念音樂會專刊》，許瑞坤主編，台北，國立台灣師範大學音樂系系友會，2000年，頁10。

當時他同時接到美國國務院和紐約亞洲基金會各提供半年的考察邀請，他當時就決定前三個月先到歐洲各地瞭解，後三個月到美國各地考察；途經波士頓時由李淑德陪同。[24] 一九六三年他和二十幾位音樂界人士同赴東京參加第五屆國際音樂教育學會（International Society for Music Education），一九六八年九月則出席在紐約召開的第十二屆國際音樂會議。

為了引領樂壇的進步，戴粹倫幾乎參與了台灣所有和音樂策劃有關的工作，而且大多是擔任召集人或委員長的職位，是頭銜最多的一位音樂家，主導了光復後二十年間的台灣音樂界。這些工作包括社會教育推行委員會（1950年起）、學術審議委員會（1950年代）、美育委員會（1954年）、國軍新文藝運

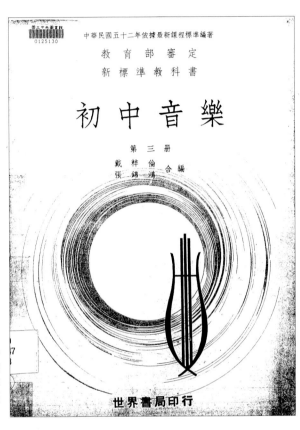

中華民國五十二年依據最新課程標準編著

教育部審定
新標準教科書

初中音樂

第三冊
戴粹倫 合編
張錦鴻

世界書局印行

▶ 戴粹倫、張錦鴻合
編《初中音樂》第
三冊封面（1964年
9月世界書局出
版）。

動輔導委員會（1956年）、中華民國音樂學會（1958年）、統一
音樂名詞委員會（1959年）、中學教科書修訂委員會（1959
年、1967年、1968年、1971年）、中華文化復興促進委員會
（1968年）、音樂年策進委員會（1968年）……等，不勝枚舉。
其中比較有長遠影響的包括下面幾項：

一九五〇年代初期，器樂作品還不多，音樂創作以反映當
時的歷史背景與思想的歌曲為主。台灣文化協進會出版的音樂
期刊《新選歌謠》（游彌堅發行，呂泉生主編）從一九五二到

歷史的迴響

「台灣文化協進會」是
光復初期重要文化組織，
目的在於協助政府建設新
台灣文化，一九四六年六
月十六日成立於台北，由
游彌堅主其事。曾舉辦文
化講座、音樂會、美術
展、攝影展，並發行《台
灣文化》期刊。八年間所
出版共九十九期的《新選
歌謠月刊》（由呂泉生主
編），發表四百五十首歌
曲，對樂壇影響極大，於
一九五〇年十二月結束活
動。戴粹倫亦曾任《新選
歌謠》樂曲評審委員之
一。

中華民國七十四年八月十一版

國民中學音樂科教科書
第 三 冊

定價：（由教育部核定後公告）

主 編 者　國　　立　　編　　譯　　館
編 審 者　國立編譯館國民中學音樂科教科用書編審委員會
　　　　　主任委員　戴粹倫
　　　　　委　　員　丘壆鴻　申學庸　江治華　江櫻櫻
　　　　　　　　　　李永剛　吳恩清　呂泉生　林豐胤
　　　　　　　　　　周崇淑　計大偉　康　謳　許子義
　　　　　　　　　　費海璣　楊海晉　鄧昌國　劉德義
　　　　　　　　　　蕭而化　謝雪如　顧宗鵬
　　　　　編輯小組　張錦鴻　蕭而化　謝雪如
　　　　　總 訂 正　戴粹倫
　　　　　繪 譜 者　劉慧戈

出 版 者　國立編譯館
印 行 者　九十二家書局　（名稱詳見背面）
經 銷 者　臺灣書店
　　　　　地址：臺北市忠孝東路一段一七二號
　　　　　（門市部地址：臺北市重慶南路一段一四號）
　　　　　電話：三　一　一　〇　三　七　八
印 刷 者　內文：華信彩色印製企業有限公司
　　　　　封面：

◀國立編譯館
編，戴粹倫任
主任委員之
《國民中學音樂
科教科書》第
三冊版權頁
（第11版，1985
年8月國立編譯
館出版）。

註25：游素鳳，《台灣近
三十年現代音樂發
展之探索，1945-
1975》，台北，國
立師範大學音樂研
究所碩士論文，
1990年，頁25；
吳聲淼，《周伯陽
的童謠世界》，新
竹縣文化局，
http://www.hchcc.
gov.tw/history/pap
er/6.htm。

一九五九年的八年間刊印了九十九期，介紹四百五十多首歌曲，是當時極大的貢獻，也有久遠的影響。教育部設有學術審議委員會，其工作之一就是審查這些歌曲，有歌詞委員四人、歌曲委員六人，後者有戴粹倫、蕭而化、張錦鴻、李金土、李志傳和呂泉生。他們每個月集會一次，而這些工作多為自願性質，並無計酬。[25]

生命的樂章

　　剛光復時的音樂課本仍是沿用大陸的樣本，從一九六三年到一九六七年間，台灣本地終於出版了自己的音樂課本，從幼稚園到高中一共有四十多種，戴粹倫、戴序倫、張錦鴻、劉韻章、李志傳等都編過。[26] 例如一九六四年世界書局出版一套六冊的《初中音樂》，就是戴粹倫和張錦鴻合編的，封面印著「遵照五十一年修正中學課程標準」。為了因應不同時代的需求，教育部在不同時期都組織了中學教科書修定委員會，[27]戴粹倫也曾經擔任音樂教科書評審的主任委員，例如一九八五年國立編譯館出版的《國民中學音樂科教科書》上，就印他為主任委員（他退休前所完成的工作）；另外他也負責過音樂教科書的校訂，例如一九六五年正中書局出版的一套四冊的《高級中學音樂》，是由張婉淑主編，再經他校訂。

▶ 張婉淑編，戴粹倫校訂之《高級中學音樂》第三冊封面（正中書局出版，1965年8月）。

國立中央圖書館
0140096

教育部五十四年審定
高　級　中　學

音　樂

第三冊

張婉淑　編著
戴粹倫　校訂

遵照教育部五十一年七月修正中學課程標準編著

正中書局印行

註26：許常惠，〈台灣音樂史初稿〉，台北，全音樂譜出版社，1991年，頁308。

註27：范儉民，〈近四十年來我國國民中學之音樂教育〉，《教育資料集刊》，第12輯，1987年，散見頁331、342、361、376。

為了加強樂界彼此之聯繫，並共同致力於音樂的發展，音樂界熱心人士於一九五六年一月五日召開組織中華民國音樂教育學會，選戴粹倫、汪精輝、蕭而化、張錦鴻、李中和、李金土、顏廷階等人為籌備委員，再決議邀請梁在平、高子銘、王慶勳、王慶基四人加入，並更名為「中華民國音樂學會」，於一九五七年三月三日正式成立。這個學會以「團結全國音樂界人士，發揚民族音樂文化，研究音樂學術，普及社會音樂教育，促進國家音樂事業，藉以維護、增進國民心理之健康，完成三民主義文化建設」為宗旨，[28] 可說是一個半官方的組織。

　　除了代表國家參加國際音樂會議，並與外國音樂界交流之外，多年來也辦了許多場音樂會，另外還派團出國訪問。在一九七〇年代之前，該會和秘書汪精輝的名字一直都被列在國際音樂會議各代表國的名單中。戴粹倫從一開始就被公推為理事長，連任到退休，長達十六年期間，他在學會中同時兼任「學術評審委員會」及「演出委員會」的二項委員要職。

　　戴粹倫所撰寫的文章不多，大多數是勉勵學習以及討論音樂

註28：同註2，頁549-550。

▲ 簽名手跡。

教育的主題，例如前文中提過，早在上海時代他就發表過的
〈上海音樂事業之展望〉；在台灣他發表有〈音樂微言〉、〈歐
美樂教采風記〉、〈復興我國音樂文化的途徑〉、〈談學校音樂
教育〉、〈音樂與人生〉、〈音樂教育與教育音樂〉、〈音樂家
常〉，以及〈把握現在，追求未來〉等文。一九六九年，爲了
配合藝術館舉辦的第一屆全國大專院校音樂教授、交響樂團聯
合演奏會，他在特刊上撰寫了師範大學音樂系簡介和省交響樂
團簡介，將他對這兩個機構的理念呈現出來；後來又撰寫了中
華民國音樂學會簡介。[29] 另外他也爲音樂會寫過約百來字的短
篇簡介，在報上或節目單上也曾相繼介紹維也納合唱團、鋼琴
家金羽、朴智惠和小提琴家馬思聰等。

一九六〇年，他則大筆撰寫了長篇的研究論述：〈周代的
音樂〉。那是一系列由九位學者撰寫九篇有關中國音樂文化專
論的第一篇，分二冊以《中國音樂史論集》爲總書名，由中華
文化出版事業社出版。[30]

這一些行政、教學、指揮和表演以外的大大小小事務，也
耗掉他不少的時間與精力，但卻對於整個音樂界的導向很有影
響。

註29：《藝術雜誌》，第4
卷第7、8合期，
1969年10月10
日，頁20、21、
25。

註30：戴粹倫等，《中國
音樂史論集》二
冊，台北，中華文
化出版事業社，
1960年（現代國
民基本知識叢書，
第6輯）。

功成身退留溫馨

（1973–1981）

　　戴粹倫於一九七二年底從師範大學音樂系退休，也結束了其他的事務，移居美洲，先到加拿大溫哥華二子處落腳，接著分別在幾位子女家中輪流居住，到了一九七五年才定居加州舊金山灣區的奧克蘭（Oakland）。除了一九七五年十二月返台慶

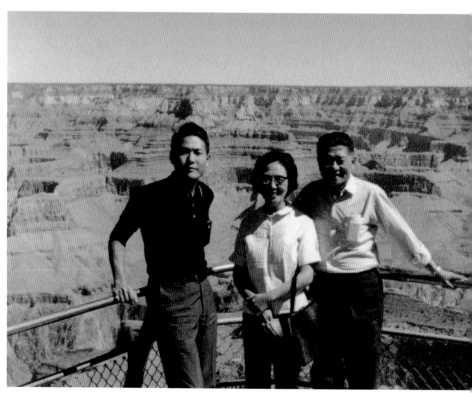

▲ 與長子永浩、夫人遊大峽谷（**1964**年）。（戴氏家族提供）

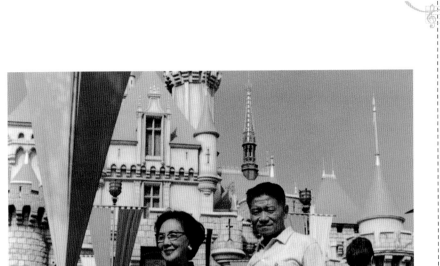

▲ 與夫人遊狄斯奈樂園（1964年）。（戴氏家族提供）

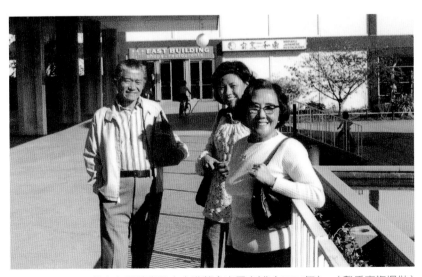

▲ 與大女兒璧瑛及夫人遊舊金山日本城（1974年）。（戴氏家族提供）

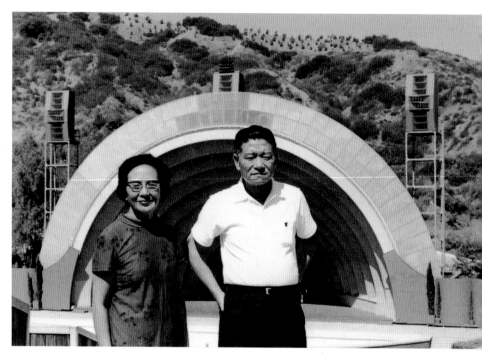

▲ 與夫人參觀好萊塢露天音樂會場（1964年）。（戴氏家族提供）

▲ 剛退休時居家留影（1972年）。（戴氏家族提供）

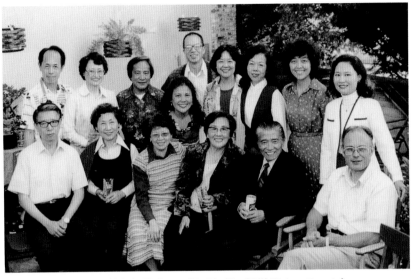

▲ 與師範大學音樂系校友相聚（1980年6月7日，加州 Walnut Beach）。
前排左1與2為張震南伉儷。（戴氏家族提供）

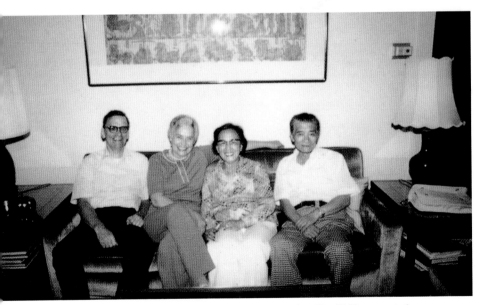

▲ 老友相會：譚維理伉儷及戴粹倫伉儷（1979年8月，加州 Alameda）。
（戴氏家族提供）

祝台灣省交響樂團三十週年客席指揮一次之外，也僅在美國名勝短期旅遊，生活可謂深居簡出，偶有音樂系畢業生會前去探望敘舊。一九八一年初搬到加州灣區的聖利安德羅（San Leandro），不幸於九月二十九日去世，享年六十九歲。

【無盡的懷念交響詩】

由於戴粹倫對台灣樂壇有那麼重大的建樹，和他有關的許多學術界團體聯合起來於一九八一年十二月十日在台北實踐堂為他開了一次紀念音樂會，節目有光仁中學管絃樂團，由隆超所指揮，演出史密塔那的交響詩《源遠流長》；世紀交響樂團銅管五重奏演出普賽爾（Henry Purcell, 1659-1695）的《兩小

註1：〈紀念戴粹倫教授，音樂界人士舉行音樂會〉，《中央日報》，1981年12月10日，第9版。

註2：賴淑鈴，〈懷念樂教先師戴粹倫，樂壇跨世代演出〉，《民生報》（電子版），2000年1月21日。

▲ 告別會一景（1981年9月，加州）。（戴氏家族提供）

號短歌》及《抒情調》、賴雪的《溫柔歌調》、巴赫的《第九賦格曲》；和師範大學音樂系合唱團演唱的五首聖歌，由錢善華指揮。[1] 台灣省交響樂團對於這位「帶他們長大」的團長也是十分懷念的。戴團長一九八一年九月二十九日去世後幾個月，他們就在一九八二年元月十九日安排了一場紀念音樂會，以紀念戴故團長於任內對同仁之愛護與關懷，演出節目以他生前所喜好的曲目爲主，計有韋伯的《奧伯龍序曲》、莫札特的《第四十一號交響曲》、葛利格的《悲傷的旋律》（Elegiac melodies）和《第二號皮爾金組曲》，由陳廷輝客席指揮。

　　二〇〇〇年十一月二十四日師範大學音樂系在他九十歲冥誕前夕，於師範大學禮堂舉行了一個盛大的「懷舊與展望」紀念音樂會，同時出版專刊，撰寫或口述的有音樂系畢業的李靜美、許常惠、李淑德、楊子賢、范儉民、吳漪曼、李富美、席慕德、張清郎、李智惠、謝秀緞，弟子廖年賦和省交研究部主任顏廷階。從專刊中的紀念文章可以看出曾受過他的教誨而如今都已學有專長的音樂家們，是多麼崇敬和懷念這位帶領他們渡過學生生涯的舵手。音樂會演出的音樂家則包括了老、中、青三代，特別有意義的是開場的韋瓦第《F大調三小提琴協奏曲》，由年輕的廖嘉弘、陳沁紅和林雅皎合作演出，分別代表了所師承的廖年賦、李淑德和楊子賢，三位戴老師的早期得意門生；[2] 其他的節目有男中音張清郎和女高音陳明律的獨唱、董學渝和林淑眞的鋼琴四手聯彈和師範大學音樂系合唱團的合唱，由陳博治指揮音樂系交響樂團伴奏。

時代的共鳴

　　李淑德，台灣屏東縣人，一九二九年生，小提琴家與教育家。一九五一年入台灣省立師範學院音樂系隨戴粹倫學習小提琴，一九五五年畢業，曾擔任台灣省交響樂團第一小提琴手。一九五七年留學美國波士頓新英格蘭音樂院，主修小提琴，一九六四年畢業回國，任教於母校。除了開演奏會之外，並組織、訓練和指揮三B管絃樂團、中華兒童管絃樂團、美華少年管絃樂團、師範大學音樂系室內樂團、師大附中音樂班管絃樂團等，造就極多絃樂人才，其中有些後來馳名世界，她被稱爲「台灣小提琴音樂之母」。曾獲新英格蘭音樂院「傑出校友獎」和美國加州台美基金會「人文獎」。

▲ 參加小提琴比賽的戴氏家族。右起：戴永浩、戴玨瑛、戴永浩夫人徐世瓊。（戴氏家族提供）

次年十二月十四、十五日，音樂系和美國戴氏基金會合辦了「戴粹倫教授小提琴比賽」，又是對他最有意義的紀念。這次比賽僅限十五到二十二歲青少年參加，分校內賽（師範大學學生）和公開賽兩組，前者的評審爲蘇正途、羅森普利茲（Eric Rosenblith，波士頓新英格蘭音樂院教授）和戴玨瑛（Jean Tai；戴主任女公子），後者的評審爲李淑德、陳沁紅和戴玨瑛。初賽的曲目有莫札特《G大調小提琴協奏曲》第一樂章和帕格尼尼二十四首《隨想曲》的第五、九、十三、十七、二十、二十四號任選一曲。決賽曲目爲孟德爾頌《e小調小提琴協奏曲》第一樂章。比賽地點是師範大學，校內組在十四日舉行，公開組在十五日舉行。校內組決賽入圍者爲林以茗、楊

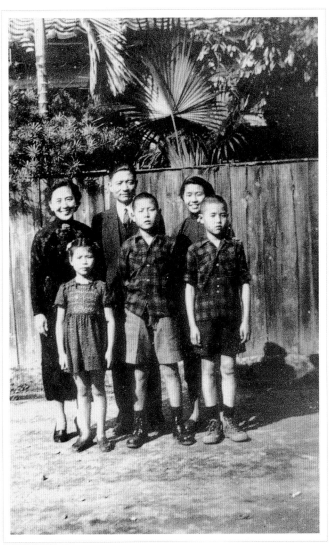

▲ 台北溫州街16巷17號家牆外合照（1952-53年間）。前排左起
：戴玨瑛、戴永浩、戴永康；後排左起：夫人蕭嘉惠、戴粹倫
主任、戴璧瑛。（戴氏家族提供）

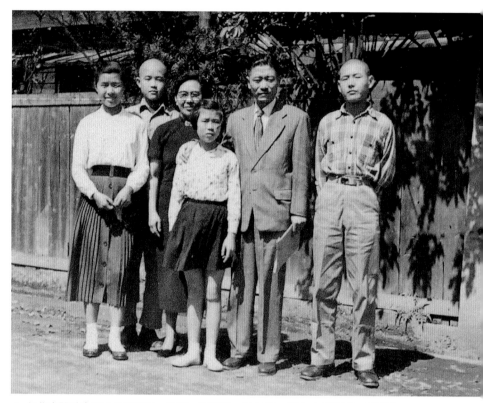

▲ 台北家門外合照（1953年）。左起：戴璧瑛、戴永康、戴夫人蕭嘉惠、戴珏瑛、戴粹倫、戴永浩。（戴氏家族提供）

欣暐、郭怡婷、曾靖雯，優勝獎爲張舒均；公開組入圍者爲葉怡君、楊貽茜、劉德強，優勝獎爲王懷悌和陳玉芳。

【幸福的家庭組曲】

　　戴夫人蕭嘉惠也是早期上海音樂專科學校學生，主修聲樂。她永遠是戴粹倫的第一聽衆，幾乎每一次的演出都會在場；他們育有四子女，長女璧瑛、長男永浩、次男永康及幼女

珏瑛，都學有所成，也全都長住在美國。長女璧瑛在台時曾任職於美國第十三航空隊，結婚後於一九七四年赴美。長男永浩台灣大學畢業之後，到美國加州大學柏克萊分校攻讀結構工程，現為美國牙科器材「皇家公司」（Royal Dental Group）總經理，擁有三家公司；他同時也是美國戴氏基金會的發起人，二○○一年和夫人徐世瓊女士返台主持「戴粹倫教授小提琴比賽」。他說創立這個基金會有兩個目的，第一是紀念他的父親，第二則是推動中國的音樂活動。二男永康於台北工業專科電機系畢業，在台灣IBM公司任工程師，一九七○赴加拿大溫哥華，先在Sperry Univac公司，後遷居美國，轉入全錄（Xerox）公司擔任工程師。

幼女珏瑛繼承父親的音樂志業，從小隨戴粹倫學習小提琴。一九五三年曾獲全省兒童音樂比賽小提琴組冠軍，又曾在父親的音樂會中，父女同台合奏巴赫的《d小調雙小提琴協奏曲》。金陵女中畢業後，一九六一年出國進修前

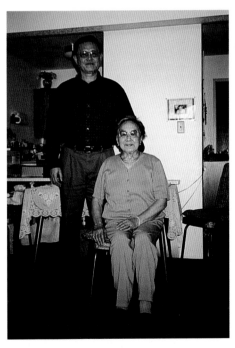

▲ 在加州接受訪問的戴夫人和次子永康（2002年3月16日）。（韓國鐄攝）

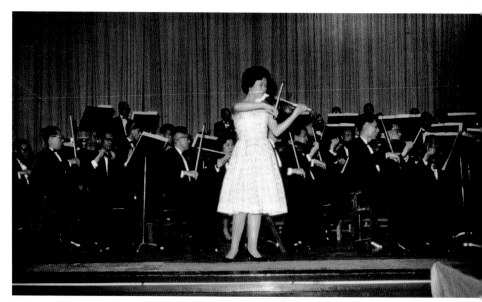

▲ 戴玨瑛與省交響樂團合奏孟德爾頌小提琴協奏曲（1961年4月26日於台北國際學舍）。（戴氏家族提供）

註3： 陳暾初，＜樂壇新人戴玨瑛＞，《聯合報》，1961年4月1日，頁6。

註4： 雪夫，＜省交響樂團演奏會評述＞，《聯合報》，1961年4月2日，頁6。

曾經由戴粹倫指揮台灣省交響樂團伴奏，在台北演出孟德爾頌的《e小調小提琴協奏曲》，被小提琴家陳暾初評為：「演奏快速樂章時，弓指嫻熟運用自如，豪放渾厚之處，不讓鬚眉。至優雅緩慢的樂段，音質清麗具兼女性的柔美之緻。」[3] 雪夫則評說：「戴玨瑛弓法優良，力度均勻，跳弓及連音奏法皆佳，故音量充沛。以其年齡而言，對於曲意的表達與獨奏者的氣魄，已有根基。」[4] 可見她確得父親真傳。隨後她獲得全額獎學金進入美國康乃狄格州的哈特音樂院（Hartt College of Music）（現為哈特福特大學〔University of Hartford〕的一部份），隨小提琴教授伯諾奇尼（Renato Bonocini）學小提琴，因為這個「音緣」，兩人進而締結良緣。伯氏又曾任哈特福特

▶ 小提琴獨奏會節目單；戴珏瑛參加
演出，張彩湘鋼琴伴奏（1956年11
月2日）。（楊子賢提供）

介　紹

　　戴粹倫教授，民國元年（1912年）生於上海，是名音樂家戴逸青先生的哲嗣。童年音樂
稟賦甚高，十一歲開始學習小提琴，成績卓著。十六（1927年），我國第一所國立音樂院
（十八年為上海音樂專科學校）成立於上海，戴氏適考入該院肄業，以小提琴為主科
，投義大利名小提琴家法利國（A. Foa）學習，技乃大進，歎年中連續全校冠軍四次。二十
三年（1934年）畢業，成績斐然深造。二十六年（1937年）又畢業於奧國維也納的音樂院，為名
師雷鬼納的（A. Rehner），巴克（A. Bak）及當代第一流小提琴家保勃曼魯（B. Hubermann）的入
門弟子。返國後，歷在京、滬、齊、晉、穗、遼等各大都市舉行獨奏會，聲譽全國。戴
氏曾任中央訓練團音樂幹部訓練班副主任，國立音樂院分院院長，國立上海音專科學校校長
及上海市政府交響樂團主任專員，現任臺灣師範大學音樂系主任。去歲八月，奉派為我
國音樂代表，赴菲京出席東南亞首屆音樂會議，並當選為大會副會長。今年二月，應邀日本
大藏野音樂大學校長邀請訪問，淺在馬尼拉、東京舉行演奏，極獲好評，國人多稱之為文化之光。

　　戴珏瑛小姐，民國三十二年（1943年）生於重慶，現年十三歲，是戴粹倫教授的家妹。
戴小姐家學淵源，天才平露。四歲先從學習鋼琴，七歲開始學習小提琴，在慈父的悉心教
導下，進步甚速。四十二年（1953年）曾參加臺灣省兒童音樂比賽，獲小提琴組第一等第一
名，頭角崢嶸。年來戴小姐學習甚勤，學校功課頗重，但仍維持不輟，其前途實未可限量！

▲▼ 戴粹倫小提琴獨奏會節目單；戴
珏瑛同台演出，張彩湘鋼琴伴奏
（1956年11月2日）。（楊子賢提供）

FAR EASTERN TRAVEL SERVICE
PRESENTS
DAVID C. L. TAI
'VIOLINIST
INTRODUCING
JEAN TAI (13 YEARS OLD GIFTED VIOLINIST)
T.S. CHANG AT THE PIANO

PROGRAMME	節　目
1. Sonata No. 5 "Spring" ·········· Beethoven	一、第五號奏鳴曲（即「春」之奏鳴曲）······ 貝多芬
Allegro	快板
Adagio molto espressairo	慢板最柔情
Scherzo Allegro molto	詼諧曲　最快板
Rondo Allegro ma non troppo	圓舞曲　快板不太快
2. Romance ·········· Svendson	二、羅曼斯 ·········· 史文遜
Romance ·········· Wilhelmj	羅曼斯 ·········· 威爾威咪
3. Old Refrain ·········· Kreisler	三、維也納古歌 ·········· 克萊斯勒
Schon Rosmarin ·········· Kreisler	美麗的羅史麥琳 ·········· 克萊斯勒
Canzonetta ·········· Ambrosio	小茶 ·········· 安勃羅奇阿
INTERMISSIN	休　息
4. Concerto in D minor for Two Violins ·········· Back	四　D小調雙小提琴協奏曲 ·········· 巴　哈
Vivace	活潑生動
Largo, ma non fanto	慢板但不太慢
Allegro	快板
David C. L. Tai　　Jean Tai　　T. S. Chang	演奏者：戴粹倫　戴珏瑛　伴奏張彩湘
Ave Maria ·········· Schubert	五、聖母頌 ·········· 舒伯脫
Danse Tzigane ·········· Nachez	匈牙利序曲 ·········· 納赫茲
Keep Silence!	演奏中請保持肅靜
No Smoking!	請勿吸煙

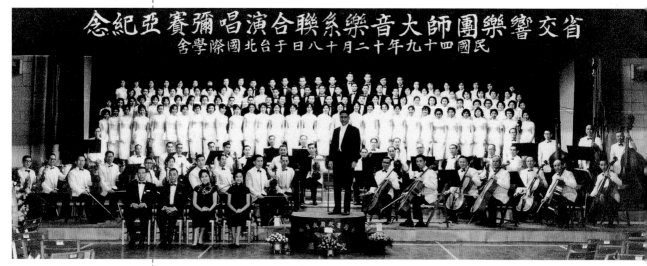

▲ 省交響樂團和師大音樂系合唱團首次聯合演出《彌賽亞》（1960年12月18日）。前排四位獨唱者，左起：男低音林廷輝、男高音許德誠、女中音賴素芬、女高音段白蘭。（韓國鐄提供）

交響樂團（Hartford Symphony Orchestra）首席及指揮，珏瑛畢業後則一直在這個交響樂團演奏小提琴，他們二人和另幾位樂友也曾組織一個六重奏樂團。她又是極活躍的獨奏家，曾是數個樂團首席小提琴手，也曾擔任母校小提琴系主任，並在二○○一年返台，於「戴粹倫教授小提琴比賽」擔任評審之一。璧瑛育有二子，陳守眞與陳守仁；永浩育有一女佩德和一子懷祖；永康則有一子懷德，一女佩玉；珏瑛有一女可勞蒂雅羅德託（Claudia Lodetto）。

靈感的律動

灌溉滿山桃李

雙重才能音樂家

註1：戴鵬海，〈音樂家丁善德先生行狀（1911-1995）〉，《音樂藝術》，2001年第4期，頁7。

註2：〈節目單〉，《音：國立音樂專科學校校刊》，第47期，1934年10月，頁8。

註3：戴鵬海，《丁善德音樂年譜長篇》，上海音樂學院，1991年，頁21。

註4：蕭友梅，〈記國立音樂專科學校第一屆學生音樂會（轉載）〉，《樂藝》，第3期，1930年10月，頁78。

　　戴粹倫從小就顯現出過人的音樂天分，以小提琴琴藝聞名。他在上海國立音樂專科學校讀預科的時候，就被校長蕭友梅稱為「神童」，連連榮獲優等獎，甚至照片和師長並置於學校專刊上，而當時他才十六歲。進入本科就讀之後，由於義大利名師富華的指導，加上自己的努力，琴藝突飛猛進，經常在校內校外表演，被稱為音專的「四大金剛」之一，奠定了他日後作為一個小提琴家的基礎。[1] 他的琴藝進步到二十二歲（1934年）還在學時就受邀在教師的音樂會中和多位名師同台演出莫札特絃樂四重奏，[2] 又不依慣例與同屆同台演出，被老師推薦開個人畢業演奏會，這的確不是一般學生所能獲得的榮譽。[3] 他之所以會成功成為一個小提琴名家，除了天賦之外，他個人的勤奮學習與練習也是極重要的因素；到後來年長從事於繁重音樂教育和行政管理工作之後，仍孜孜不倦儘量找時間練琴。

　　有關他在上海音樂專科學生時代的活動記錄不少，對他表演的相關論述評價都很高。例如前面提過他十八歲時（1930年）參加在上海美國婦女會舉行的第一屆學生音樂會，報載：「戴粹倫君之小提琴獨奏及獨唱，超人一等。」[4] 二十三歲隨團到杭州表演，報載：「絃樂合奏二曲，由戴粹倫君指揮。戴君少

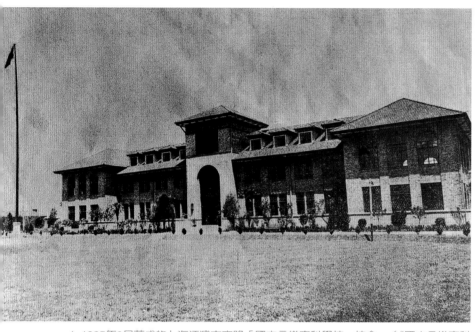
▲ 1935年9月落成的上海江灣市京路「國立音樂專科學校」校舍。(《國立音樂專科學校一覽》,1937年)

年英俊,具音樂天才,小提琴為其特長,更能任指揮,誠不可多得之器也。」[5] 同年在上海的第二次音樂會則有:「小提琴為戴粹倫君。此君技藝,早已聞名,毋須多贅。」的說法。[6]

【琴弓引送 上帝賜的天籟美音】

最有趣的是一九三〇年四月三日的第七次學生音樂會,他既唱歌又演奏小提琴,當時任音專刊物主編的作曲家青主(黎青主,即廖尚果,1893-1959)在撰寫樂評時,對他的聲樂沒什麼好評,主要是說聲樂訓練需要長的時間,他還年輕。但當提到他的小提琴琴藝時,則完全是另一種說法了:「戴粹倫君

註5:〈音樂藝文社春假在杭舉行音樂會盛況〉,《音樂雜誌》,第1期,1934年1月15日,頁51。

註6:〈音樂藝文社舉行音樂會〉,《音樂雜誌》,第1期,1934年1月15日,頁52。

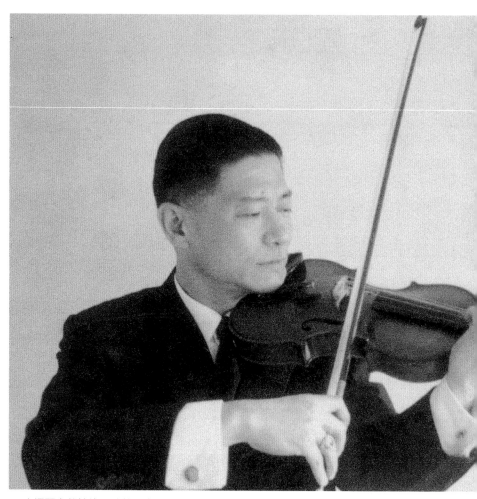

▲ 小提琴家戴粹倫。（戴氏家族提供）

的小提琴演奏，很能夠把作曲者的精神表現出來。各個音均極乾淨，弓的引送亦極自然，祇當他每次開始演奏時候，因為他不是把弓著了弦線之後，才開始引弓，乃是把它重壓下去之後，隨即引弓，所以這樣發出來的音，略近粗重，有欠圓淨。但是這不過是一種極容易改善的毛病。就大體上來說，他的演

奏是很美滿的。經過第二部 Program 的第一項節目之後，我得聽見戴粹倫君演奏舒伯特（Schubert）的 First Sonatina 洋洋盈耳的小提琴的音樂，我於以得到一種很高尚的享受。」[7]青主文筆鋒利，立場堅定，以寫樂評著名，他對才十八歲的戴粹倫有這樣的評論，也不容易了。當然，我們知道小提琴是戴粹倫的主修，聲樂只是選修，而且他同時還選修了鋼琴。當他離開學校之後，也就沒有再演唱過了。

　　一九三七年留學回國之後，由於戰亂，戴粹倫的演奏生涯時斷時續，「提琴聖手」之名是一九三七年帶團到長沙時報紙的稱呼，[8]多少也反映出他在人們心目中的藝術地位；當時就有小提琴界的雙雄：「南馬北戴」（馬思聰與戴粹倫）之稱。

　　在抵達台灣初期，戴粹倫仍然以小提琴獨奏家聞名，在師範學院禮堂、國際學舍或中山堂開辦演奏會，初期最常為他伴奏的是鋼琴家張彩湘，弟子廖年賦稱他們為「樂壇兩泰斗」，並回憶到當年音樂教育尚未普及，「戴老師的每一場獨奏會，都深獲聽眾熱烈的支持，屢次締造盛況。」[9]許常惠（1929-2001）回憶道：「不久，又聽到他的小提琴演奏，這才使我了解：他是到此為止，我所聽到的最優秀中國小提琴家，尤其音色之美沒有人可

註7：青主，〈國立音樂專科學校第七次學生演奏會〉，《音：國立音樂專科學校校刊》，第4期，1930年5月，頁7。文中法文「節目」應拼為programme。

註8：〈抗戰時期的長沙文學藝術〉，http://hunan.rednet.com.cn/history/whzd/mgsq007htm。

註9：廖年賦，〈懷念恩師戴粹倫教授〉，《懷念與展望：戴粹倫教授紀念音樂會專刊》，許瑞坤主編，台北，國立台灣師範大學音樂系系友會，2000年，頁13。

註10：許常惠，〈憶：戴主任粹倫老師〉，《懷念與展望：戴粹倫教授紀念音樂會專刊》，許瑞坤主編，台北，國立台灣師範大學音樂系系友會，2000年，頁6。

註11：楊子賢口述、林雅皎整理，〈憶恩師〉，《懷念與展望：戴粹倫教授紀念音樂會專刊》，許瑞坤主編，台北，國立台灣師範大學音樂系系友會，2000年，頁11。

註12：〈戴粹倫先生訪日歸來談日本音樂教育的觀感〉，《聯合報》，1956年4月19日，第6版。

註13：D. J. "Prof. Tai's One-Man Cultural Mission to Japan." China Post, June 21, 1956.

台北國際學舍
The International House of Taipei

主辦
Presents

戴粹倫小提琴獨奏會
Professor David C. L. Tai
(VIOLINIST)

孫鄺文英伴奏
Mrs. Mary Sun at the piano

台北國際學舍大會堂
International House
Taipei

四十八年十一月二十七日晚八時
November 27, 1959
8:00 p.m.

— PROGRAM —

I SONATA IN G MINOR — Giuseppe Tartini
　Adagio
　Non troppo presto
　Largo
　Allegro

II SONATA IN F MAJOR — Felix Mendelssohn
　Allegro vivace
　Adagio
　Allegro vivace
　(First Performance)

— INTERMISSION —

III PARTITA NO. 3 IN E MAJOR — J. S. Bach
　(for Unaccompanied Violin)
　Preludio
　Loure
　Gavotte e Rondo
　Menuetto 1
　Menuetto 2
　Bouree
　Giga

IV PRELUDE I — Frederick Jacobi
　SERENADE DU TSIGANE — Charles R. Valdez
　WALTZ IN A MAJOR — Johannes Brahms
　SARABANDE AND ALLEGRETTO — Arcangelo Corelli
　ALLEGRO — Joseph H. Fiocco

V RONDO — W. A. Mozart-Kreisler

謝誌此特贈印開新國美承單目節本
The International House of Taipei wishes to thank the United States Information Service for its kindness in printing these program notes for the recital.

▲ 小提琴獨奏會節目單；孫鄺文英伴奏（1959年11月27日）。（楊子賢提供）

比，我眞是有眼不識泰山。」[10] 楊子賢則回憶說：「當年戴老師在台上演奏小提琴時，那帥氣的演奏風範不知爲多少學子所仰慕。戴老師的演奏技巧優越，音色迷人，音樂性又極爲細膩，他所呈現給台灣絃樂界的，是高於一般水準的演奏曲目和風格。」[11]

　　一九五六年他到日本訪問並表演四場。日本人在尚未聽聞他演出之前只是禮貌地應對，但是欣賞完他的演奏之後則顯得熱誠萬分，還希望他能再多演奏幾場。東京的演出則被評爲：「目前我們還很難選出在小提琴演奏的技藝上能與戴先生相頡頏的人。」[12] 這趟日本行以英文《中國郵報》形容的最恰當：「身爲一位成功與成熟的藝術家，他的技巧是優越的。然而更重要的是他那豐富、溫柔和如歌的音色，是所有小提琴家所羨慕的。一位小提琴家知道技巧是可以通過練習來達到的。但是音色卻是上帝之賜。你要麼具備它，要麼就缺乏它。」[13]

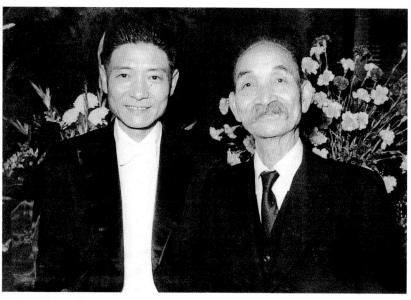

▲ 和武藏野音樂大學校長福井直秋合照。（戴氏家族提供）

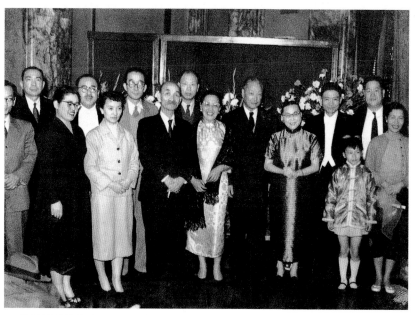

▲ 武藏野音樂會後留影。（戴氏家族提供）

▲訪問團拜會小提琴名師佐佐木。左起：佐佐木、戴粹倫、戴夫人蕭嘉惠、高慈美、張彩湘、林秋錦。（戴氏家族提供）

▼閒逛日本街頭的訪問團。（戴氏家族提供）

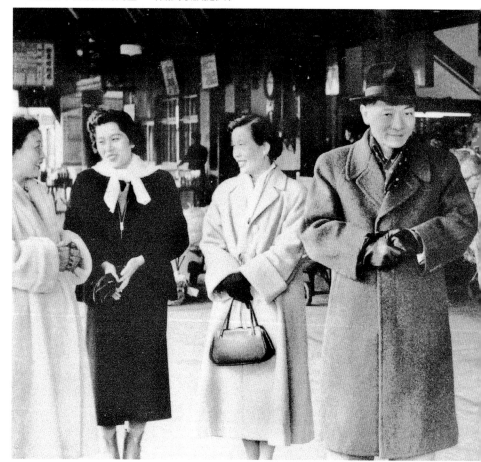

靈感的律動

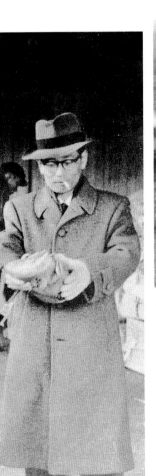

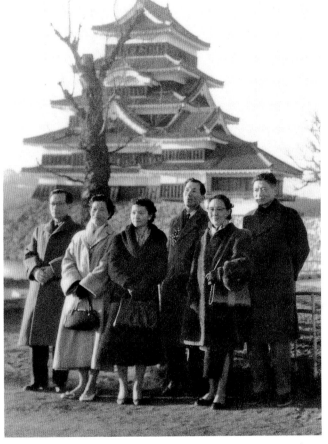

▲ 訪問團參觀名勝。左起：張彩湘、林秋錦、高慈美、佐佐木、
戴夫人蕭嘉惠、戴粹倫。（戴氏家族提供）

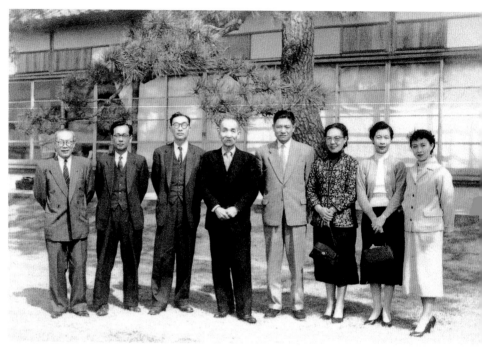

▲ 訪問團和日本友人。左起：2張彩湘、4福井直秋、5戴粹倫、6戴夫人蕭嘉惠、7林秋錦、8高慈美。（戴氏家族提供）

註14：李富美，〈憶戴粹倫教授〉，《懷念與展望：戴粹倫教授紀念音樂會專刊》，許瑞坤主編，台北，國立台灣師範大學音樂系系友會，2000年，頁23。

註15：張菱舲，〈玩絃子的生涯：戴粹倫馳聘藝術領域〉，《中華日報》，1965年10月15日，第3版。

　　從這些一鱗半爪的回憶與記錄，可以知道戴粹倫的琴藝相當不凡，尤其以音色見稱。小提琴本身的音色比起許多樂器都來得柔美優雅，但能夠將它的音色表達到令人稱頌，絕非偶然。難怪在抗戰時期就已經流行一句話：「中國有提琴兩把，嶺南馬家蘇州戴。」就是指馬思聰和戴粹倫。[14] 然而，在舉行了三、四百次獨奏會之後，他也反思地說過作為一個演奏家的辛苦，是要熬得住寂寞，長時期的努力，「換來的，只是那剎那的掌聲，甚至只不過是噓聲。」[15] 當然，他獲得的是餘音不絕的掌聲。

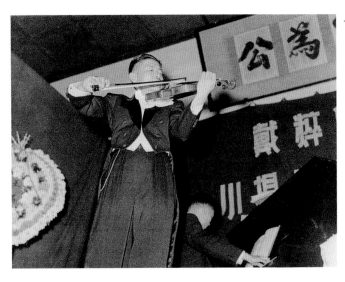

◀ 戴粹倫小提琴演奏一景。（戴氏家族提供）

　　戴粹倫的小提琴曲目以十八和十九世紀歐洲作品為主，例如巴赫《第三號E大調無伴奏組曲》（Partita）、《第二號奏鳴曲》、塔悌尼（Giuseppe Tartini, 1692-1770）《g小調奏鳴曲》、貝多芬《第五號F大調奏鳴曲：春》、葛利格《第二號G大調奏鳴曲》、孟德爾頌《F大調奏鳴曲》等，還有許多抒情的或展技的小品，包括二十世紀克賴斯勒創作或改編的名曲。

　　現在他的琴音雖然已成絕響，但是承他師門下的幾十位學生，其中有許多都已經是台灣樂壇的名家，也各自再培育出下一代的小提琴學子。他的名學子李淑德被譽為「台灣小提琴音樂之母」，幾十年來培育了林昭亮、胡乃元、辛明峰、高慧生、蘇顯達、蘇正途、簡明彥、侯良平、陳沁紅、鄭俊騰、張立仁、何良貴、孫巧玲、吳庭毓、劉怡曼、施維中等優秀的小提琴家，其中不少馳名於全世界。[16]

註16：許常惠，〈台灣小提琴音樂之母——李淑德教授〉，《音樂史論述稿：二——台灣史初稿補充篇》，台北，全音樂譜出版社，1996年，頁233。

【甩動指揮棒　畫出音樂新里程】

　　戴粹倫的另一音樂貢獻是「指揮」。從學生時代開始他就指揮上海國立音樂專科學校的學生絃樂團，當年還沒有指揮的專業，但他最主要的老師富華不但是小提琴家，又是指揮家，曾擔任過上海工部局樂隊以及後來改爲上海市政府交響樂團的指揮，相信戴粹倫在學期間一定在他的教導下學習過。等他留學歸國後，就陸續指揮過南京勵志社樂團、重慶音幹班樂團，和上海市政府交響樂團。來到台灣之後，亦長期指揮台灣省政府交響樂團；另外他也受邀指揮合唱團；在師範大學音樂系，他又開指揮課。這許多傑出的表現，毫無疑問地，他也是一位成功的指揮家。他的指揮穩健沉著，雪夫的樂評說：「以小提琴家擔任指揮，姿態平易自然，確實而清晰。」[17] 又說他「在樂句的劃分，樂段的起落，節奏的控制，與樂趣的處理上，甚獲理想的效果。」[18]

註17：雪夫，〈評省交響樂團演奏會〉，《聯合報》，1960年10月14日，第8版。

註18：雪夫，〈評省交響樂團演奏會〉，《聯合報》，1961年2月13日，第6版。

◀ 教合唱指揮課的戴粹倫。（戴氏家族提供）

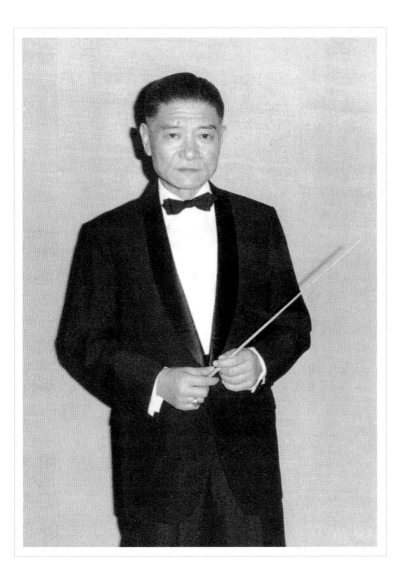

▲ 指揮家戴粹倫。（戴氏家族提供）

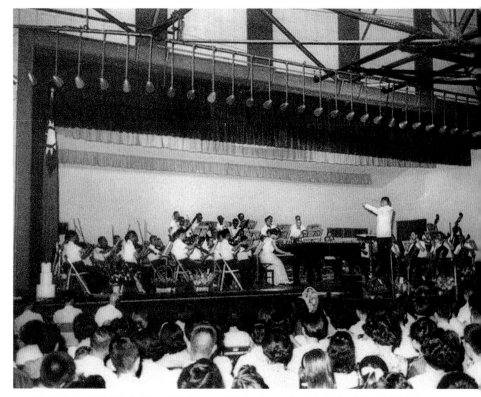

▲ 指揮貝多芬《皇帝協奏曲》，鋼琴獨奏：楊直美（1964年8月2日）。（林東輝提供）

　　台灣省交響樂團在他領導的時期，擅長的曲目以歐洲十八、十九世紀的經典名作為主，常出現的有海頓、莫札特、貝多芬、舒伯特、葛利格、柴科夫斯基、史密塔那等人的作品。貝多芬的交響曲次數較多，《第三交響曲：英雄》、《第五交響曲：命運》、《第七交響曲》和《第八交響曲》都是，還有幾次純粹表演都是貝多芬作品的音樂會；其次是莫札特的交響曲。另外，莫札特的絃樂《小夜曲》、舒伯特的《未完成交響曲》、柴科夫斯基的《第六交響曲：悲愴》、韋伯的《奧伯龍序

曲》、白利奧茲的《羅馬狂歡節序曲》、葛利格的《皮爾金組曲》和約翰史特勞斯的《藍色多瑙河》等膾炙人口的作品也常出現。

他也常介紹一些非大師創作的輕古典樂曲，例如蘇佩（Franz Suppe, 1819-1895）的《詩人與農夫序曲》（Poet and Peasant Overture）和高德馬克（Karl Goldmark, 1830-1915）的《鄉村婚禮交響曲》（Rustic Wedding Symphony），達到雅俗共賞、普及樂教的目的。二十世紀的作品，在目前所收的節目單中只有三位美國作曲家之作：柯普蘭（Aaron Copland, 1900-1990）的《西部牧童競技會》（Rodeo）、穆爾（Douglas Moore, 1893-1969）的《柯迪隆》（Cotillion）（八人舞）和巴伯（Samuel Barber, 1910-1981）的《絃樂慢板》（Adagio for

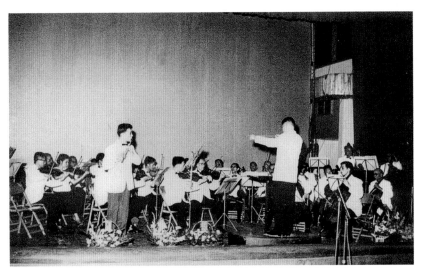

▲ 指揮莫札特《長笛協奏曲》，長笛：陳澄雄（1965年7月17日）。（林東輝提供）

Strings）。

另外，省交的巴西籍德國客席指揮科萊特（Hans Joachim Koellreutter）曾介紹巴西現代作曲家阿博卡格（Armando Albuquerque, 1910-1986）的《巴西組曲》選章，菲律賓客席指揮雅谷（Oscar C. Yatco）曾介紹菲作曲家裴雅（Angel Pena）的《伊戈洛狂想曲》（Igorot Rhapsody），都是二十世紀之作。國人的作品，目前只知道他演奏過廖年賦的《中國組曲》，另幾首作品如《春江花月夜》、《淮陰平楚》和譚小麟的《湖上風光》等改編曲，是一九六二年教育部的「中樂西奏」、「西樂中奏」理念的實踐。獨奏樂器和管絃樂團的合作曲目，最常出現的有莫札特和貝多芬的鋼琴協奏曲及貝多芬的小提琴協奏曲。除了鋼琴和小提琴，大提琴、長笛、豎笛、小喇叭和法國號也是被介紹過的獨奏樂器。

戴粹倫接任台灣省交響樂團的團長一職之後，曲目屢有翻新，甚至有許多作品在台灣都是首演。郭雲龍在他接任六年後寫道：「在節目編配上，過去奏來奏去，總是那幾個曲子，現在幾乎每次都增加新曲，給予聽眾經常換口味的新鮮滿足，尤以最近一次（2月19日）的演奏，一共四曲，全部為台灣首次演奏，這充分顯出了該團不畏難的氣魄。」[19]

至於大型的合唱與交響樂團的配合演出，由於很多是在十二月聖誕節前後，因此都是和基督教有關的名作如巴赫的《聖母讚頌歌》（Magnificat）、韋瓦第的《榮耀頌》（Gloria）、韓德爾的《彌賽亞》（Messiah，或譯為《救世主》）、海頓的《四季》

註19：郭雲龍，〈漫談省交響樂團〉，《中華日報》，1966年3月2日，第8版。

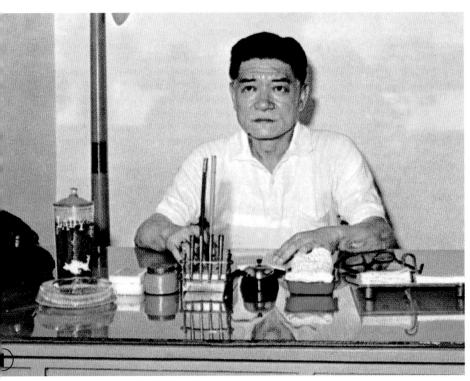

▲ 省交響樂團辦公室的戴團長。（《藝術雜誌》，第4卷，第6-7合刊，1969年10月10日）

（The Seasons）、貝多芬的《C大調彌撒曲》（Mass in C）、古諾的《加利亞聖歌》（Gallia）等，大多是台灣首演。

　　一九六〇年才接省交響樂團不久，他就在十二月十八、十九兩天指揮師範大學音樂系合唱團演出《彌賽亞》，由省交響樂團伴奏。據報導合唱團有一百二十人，獨唱者四人，樂團五十多人，聽眾有二千多人，是相當浩大的一個音樂事件，被彭虹星認為是由國人演出，不售門票的音樂會中最成功的一次。他評論道：「戴粹倫教授在兩個月的時間內，既忙於訓練樂

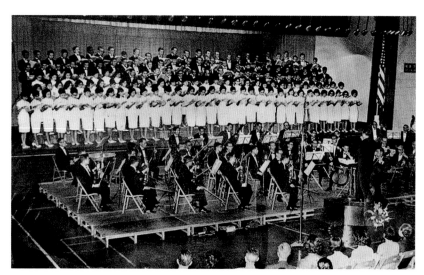

▲ 指揮康乃爾大學合唱團、師大音樂系合唱團、省交響樂團演出《彌賽亞》的盛大
　場面（1966年3月21日）。（林東輝提供）

註20：彭虹星，〈聆師大
　　　彌賽亞演出〉，
　　　《中央日報》，
　　　1960年12月23
　　　日，第8版。

註21：〈美康大合唱團昨
　　　晚首場演唱〉，
　　　《聯合報》，1966
　　　年3月22日，第8
　　　版。

團，又忙於指揮合唱，的確夠他累的了。在演出時，可以看出
指揮者在樂曲的詮釋上，對合唱的關注是勝過於樂團。這是因
為學生的登台經驗不及樂團團員來得豐富之故。」[20] 一九六六
年三月二十一與二十二日，美國康乃爾大學（Cornell
University）合唱團來台，和師範大學音樂系合唱團、省交響樂
團合作在國際學舍舉行一場音樂會；前半場由康大合唱團自己
表演聖樂多首，後半場則由戴粹倫指揮三個團體演出《彌賽亞》
選曲七首。康大合唱團四十多人，師大音樂系合唱團一百人，
再加交響樂團，合計二百人的盛大場面，聽眾則有二千多人，[21]
相信這是當年令人難忘的樂壇盛事。

　　一九五○到六○年代的台灣社會還處於極權統治，對外尚
未開放，文化交流自然沒有後來之多，然而卻有一批飢渴的聽

眾。樂府音樂社創辦人陳義雄回憶道：「一年難得有幾場音樂
會（即使不入流的音樂會都很少），美國國務院派遣來的幾場
文化交流節目音樂會門票，就成了愛樂者漏夜排長龍的搶手
貨。一票在手渴望無窮；日夜渴望音樂會之夜的來臨，渴望這
珍稀的音樂會能慰藉滋潤幾近枯渴的心靈。」[22] 一九五八年
夏，美國國務院派指揮家約翰笙（Thor Johnson, 1913-1975）來
台十週，訓練省交響樂團和一些合唱團，並舉行了數場音樂
會。那年七月二十六日在國際學舍有一場由他指揮中華絃樂團
的音樂會，演出巴赫・艾曼紐（C. P. E. Bach, 1714-1788）的
《D大調絃樂協奏曲》、葛利格的《悲傷的旋律》、林二的《台灣

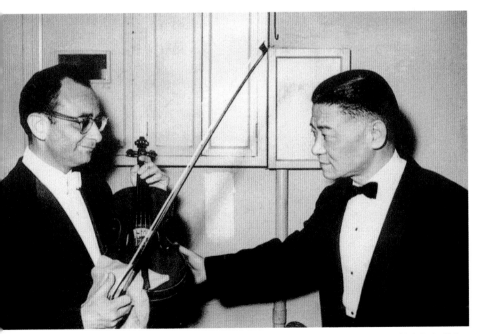

▲ 與美國小提琴家奧列夫斯基合影（1965年11月27日）。（林東輝提供）

註22：陳義雄，〈為樂教
推展奉獻心力，為
樂壇拓荒開創新
局〉，《樂府春
秋》，1992年2月
15日，頁84。

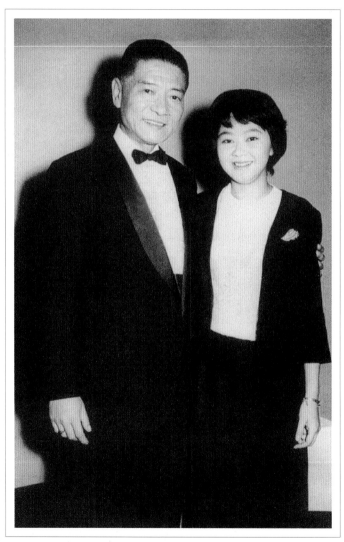

▲ 與客席指揮郭美貞合影（1965年11月27日）。（林東輝提供）

組曲》和以英文演唱的莫札特獨幕喜歌劇《巴斯田與巴斯蒂娜》
（Bastien and Bastienna），這在那個時代是天大的音樂盛舉。他
返美之後回憶起這場演出：「聽眾有二千五百人，包括站立的
三百人。」[23] 另外，省交響樂團的一場由郭美貞客席指揮的音
樂會（1965年11月27日），也許是郭的吸引力，報導說「當天
晚上七時左右，國際學舍門前擁擠著許多聽眾，場內不但座無
虛席，兩旁過道上也站滿聽眾。」[24] 這些都記錄了當年聽眾的
踴躍。

　　戴粹倫既是小提琴家，又是指揮家。他這種雙重身份在兩
個學生李淑德和廖年賦身上發揮的影響，最為清晰可見。李淑
德除了教琴，又組織、訓練了三B管絃樂團、中華少年管絃樂
團和華美少年管絃樂團，也指揮過師範大學音樂系室內樂團和
師大附中音樂班管絃樂團，都達到了專業的水準。[25] 廖年賦則
創辦世紀交響樂團，並遠赴維也納進修指揮，他前後指揮過許
多樂團，在國內外多次獲得大獎。[26] 很明顯地，他們兩人的音
樂歷程，正反映了他們老師的雙重才能。

註23：Thor Johnson. "Musical Tokyo, Taipei and Hong Kong." *Music Journal*, vol. 16, no.6（September 1958）：11。在該次演出，協奏曲的獨奏者為司徒興城（小提琴）、談名光（小提琴）和張寬容（大提琴）；歌劇的主角為陳明律、戴序倫和劉謨琿。

註24：雪夫，〈一場成功的音樂會——省交響樂團演奏後記〉，《功學月刊》，第67期，1965年12月20日，頁25。

註25：許常惠，〈台灣小提琴音樂之母——李淑德教授〉，《音樂史論述稿：二——台灣史初稿補充篇》，台北，全音樂譜出版社，1996年，頁233。

註26：顏廷階，《中國現代音樂家傳略》，中和，綠與美出版社，1992年，頁501-502。

誨人不倦教育家

　　雖然戴粹倫以演奏和指揮聞名，但是他對音樂教育的貢獻
更為深遠。這裡所說的教育，不是狹義的教琴和上課，而是廣
義的教育政策的訂定和方向的主導。事實上他一直以教育者自
居，時時關心音樂教育的現況，並努力改進其中的缺點，這一
點可以從他所參與的工作和所發表的文章看出端倪。在他所發
表的文章中，十之八、九是和音樂教育有關，從報導國外樂教
情況，到鼓勵、建議，甚至批評當時的音樂教育都有，充份流
露出身為教育者的關懷與寄望。

【學校是訓練團體　不是表演團體】

　　從他在重慶和上海主持音樂教育機構開始，他就一直是個
音樂教育的領導人，也一直堅持這個立場。他籌劃學校課程和
學務，並參與教育部會議，在在都是以教育的方向和學生的需
求出發。抗戰勝利回到上海，他發表的那篇〈上海音樂事業之
展望〉文中提出頗為出人預料的一點，他說：「國立上海音樂
專科學校，是一個訓練音樂技術以及理論人才的學校，它並不
是一個表演的團體。這樣一個訓練機構，應當和市政府取得連
繫，在若干年之後，市政府的交響樂團將由一批後起之秀替

代。」[1] 一般人一提到音專就會想到音樂表演，他自己學生時代也以在校內、外表演而聞名；但他在這裡卻特別強調「音專是訓練團體，不是表演團體」，這個觀點完全是站在教育者的立場。來到台灣之後，由於他長期主持師範大學音樂系和省交響樂團，領導樂壇二十三年，讓他更加發揮了身為音樂教育者的理想。

他在上海時就希望成立兒童音樂班，到台灣之後也一直沒有忘記這件音樂教育的基礎工作。一九五六年到日本訪問六週，他就特別注意他們在兒童音樂教育這一方面的作法，有感而言：「他們選擇天才兒童從四歲半開始予以特殊訓練，至十二歲為一段落，到了十二歲認為這個兒童頗有前途，就集中力量繼續予以教督，國家出錢培養，老師加倍用功教督，否則就把他放棄，不影響他的正式學業。」但他則不贊成他們的集體訓練辦法。[2] 當年有一個音樂教學研究班，請他發表意見時，他也指出要提高音樂水準的第一要件就是設立幼年音樂學校，[3]可見他對這一方面的音樂教育主張是一貫的，如果當時條件許可，他也一定會成立幼年音樂學校。

在他的理想之中，除了幼教音樂之外，也一直有成立專業音樂學校的計劃，但在沒有專業學校之前，他是師範大學的音樂系主任，即使在不同場合曾覺得音樂系學生的教育方面的課程過重；但他卻不以音樂家的身分，而是站在教育者立場來鼓勵學生。

註1：戴粹倫，〈上海音樂事業之展望〉，《音樂藝術》，第1期，1946年7月，頁27。

註2：〈戴粹倫先生訪日歸來談日本音樂教育的觀感〉，《聯合報》，1956年4月17日，第6版。

註3：〈民族音樂問題〉，《功學月刊》，第65期，1965年8月31日，頁15。

【能做的人去做　不能做的人去教】

　　師範大學音樂系當時設立的宗旨是訓練中學音樂師資。但在設立的前十年，它是台灣唯一的高等音樂學習中心，許多人不論是否要當老師都蜂湧而入；即使在一九五七年專門訓練演奏與作曲的國立台灣藝術專科學校音樂科成立之後，還是有許多人報考師範大學音樂系。戴主任對於這些要學音樂、不要學教育、抱怨普通課程太重的學生的態度，常常憂心忡忡。他說：「我們的學校是師範大學，我們要爲將來要從事的教育工作，奠定良好的基礎，所以我們的共同必修科目，是合理和必要的。」[4] 他並且鼓勵學生畢業之後，「堂堂皇皇的做一位老師，爲人師表。」[5] 他也很現實地提醒他們，並不是每一個學音樂的人都能夠成爲大演奏家、大作曲家

註4：戴粹倫，〈把握現在，追求未來〉，《樂苑》，第4期，1972年。

註5：戴粹倫，〈音樂教育與教育音樂〉，《藝術雜誌》，第4卷，第6-7合刊，1969年10月10日，頁40。

文學院音樂學系必修科目表

科目　分學	共計	樂教研討	畢業演奏	合唱	指揮法	視唱聽寫	樂器學	音樂史	曲式學	對位法	高級和聲	和聲學	樂理	鋼琴	
分學	78	0	4	8	2	4	4	4	4	5	1	14		14	
第一學年 上	6			1		2							1	1	1
第一學年 下	6			1		2							1		1
第二學年 上	9								2				2		2
第二學年 下	11			1	2		2						2		2
第三學年 上	14			1	1	2	1	1		2	2		2		2
第三學年 下	14			1	1	2	1	1		2	2		2		2
第四學年 上	9		2	1			2						2		2
第四學年 下	9		2	1			2						2		2
第五學年 上															
第五學年 下															
備註															

二五

◀台灣師範大學音樂系必修科目表（1958年）。（《師大概況》，台灣省立師範大學，1958年6月，頁25）

▶台灣師範大學音樂系必修科目表（１９７２年）。（《師大概況》，台灣省立師範大學，１９７２年６月，頁69-70）

本校文學院音樂學系必修科目表

共計	畢業演奏	樂隊樂器	第二外國語	音樂教材及教法	音樂概論	合唱	指揮法	視唱	樂器與聽	樂曲作法	對位法	和聲學	副修鋼琴樂琴 種一習修 8	主修鋼琴樂琴 種一選任 20	科目	
100	0	2	2	2	2	4	16	2	2	16	2	4	4	8	20	分
9				2									1	2	第一學年 上	
9				2									1	2	下	
12	1		1	1	2				2				1	2	第二學年 上	
12	1		1	1	2				2				1	2	下	
17		1			2	1	1	2	1	1			1	3	第三學年 上	
17		1			2	1	1	2	1	1			1	3	下	
12		2	2		2		2						1	3	第四學年 上	
12		2	2		2		2						1	3	下	
備	每四小時一學分	每二小時一學分	每四小時一學分	每二小時一學分	每四小時一學分	每四小時一學分	每四小時一學分		包括樂理				須副修作鋼琴系	須副修聲樂		

和大指揮家，並引英國文豪蕭伯納（Bernard Shaw, 1856-1950）的話來期勉學生們：「能做的人去做，不能做的人去教。」[6] 這是蕭伯納戲劇《人與超人》（Man and Superman）中的一句，原文為：He who can, does. He who cannot, teaches.

　　同時，他又指出音樂學生的一個通病，就是只重視自己的樂器與技巧。他說：「本系的學生，有個不太正確的觀念，總以為鋼琴、聲樂就是所謂『音樂』了。」[7] 他感慨地說：「現在有些學音樂的人，竟然不聽音樂會了，越來越像個生意人，即使生意人（企業家）中也還有懂音樂、聽音樂……說得通俗一些，生意人尚且要知道外界的行情，學音樂的人豈能不去聽

註6： 同註5。

註7： 同註4。

音樂欣賞法

（一）前言

欣賞音樂和欣賞其他藝術作品是不同的，并且也比較困難得多。

第一，其他藝術作品所用的材料，是日常生活所慣有的。譬如繪畫中的光，曲直的線，及各種色彩；詩，戲劇中的文字，語言等等，都是到處可看到，到處可聽到的。音樂用的樂音不是我們日常生活中所能接觸到的，所以就不容易了解，也就不容易欣賞。

第二，繪畫，雕刻，建築，是空間的藝術（Art of Space）

▲ 戴粹倫講義手稿。（戴氏家族提供）

音樂會呢？」[8] 又說：「目前音樂教育，太過分重視技術的結果，就忽略了整個教育的意義。」[9] 這一些都顯示他身為音樂教育家，有責任、也有擔當的提出犀利的見解來。

　　至於省交響樂團，他也時時不忘是屬於台灣省教育廳的一個部門，不論是到學校或是在偏遠地區的演出，就是為了達成社會教育的目的，而辦理音樂唱片或電影欣賞會更是為了音樂的傳播。有一段時間，他和廖年賦、張寬容等交響樂團團員組織了一個附屬的小絃樂團，團員都是他們教的青年學生，並且舉行了一場音樂會（1966年2月26日），演出曲目都是巴洛克時期的作品，[10] 很明顯的，這就是西洋大交響樂團附屬青年樂團的用意，芝加哥交響樂團就有一個附屬青年管絃樂團，這種樂團的存在就是為了訓練新人，同時也為將來培養人才。此外，他更有計劃地以省交響樂團為基礎，來進行新進指揮人才的訓練。[11]

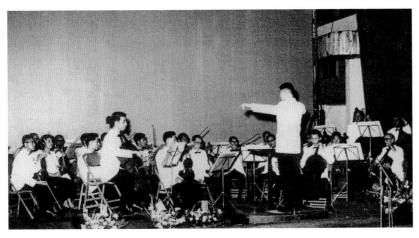

▲ 指揮庫普蘭《音樂會小品》，大提琴：張寬容（1965年7月17日）。（林東輝提供）

靈感的律動

註8： 范儉民，〈追憶粹倫師瑣記〉，《懷念與展望：戴粹倫教授紀念音樂會專刊》，許瑞坤主編，台北，國立台灣師範大學音樂系系友會，2000年，頁17。

註9： 戴粹倫，〈音樂教育與教育音樂〉，《藝術雜誌》，第4期，第6-7合刊，1969年10月10日，頁40。

註10：無標題新聞，《功學月刊》，第69期，1966年2月10日，頁8。

註11：〈省交響樂團決輔導音樂教學〉，《愛樂月刊》，第37期，1972年5月15日，頁14。

主導樂壇領航人

　　戴粹倫似乎注定要身兼一項以上的要職。在重慶時他已經身兼數職，回到上海之後則同時擔任國立音樂專科學校校長和上海市交響樂團團長，到了台灣又長期同時擔任師範大學音樂系主任和省交響樂團團長兼指揮，這樣的生活方式延續直到退休。這並不只是因為他高人一等的音樂造詣，而是因為他的辦事能力與領導才幹，更是因為他的用心與投入。

【大刀闊斧　建立樂壇新風氣】

　　一九四○年代後期，國共內戰激烈，上海社會混亂，人心不安，市交響樂團經濟拮据，團員心生不滿，紛紛提出抗議，卻再也無心排練；第二任團長許綿清甚至白天不敢上班，晚上才去處理業務。市政府請音樂專科學校校長戴粹倫出來主持，除了知道他學有專長，也因為他社會關係好，可以利用音專的資源，更是看上他處事幹練，於是要他來整頓一番。「他接手兩個月後，這個原來看似難以支撐的攤子，倒由亂而治，維持下來。」[1] 樂團安定之後，戴粹倫派音樂專科學校的總務沈仲俊處理日常業務，根據現任上海交響樂團資料室的溫譚的回憶，他多數時間在學校，除了有要事自己並不常去樂團。[2]

　　前文提過，台灣省教育廳交響樂團到了一九五○年代後期

註1： 笙齡，〈老上交的興衰（下）〉，《樂覽》，第13期，2000年7月，頁18。

註2： 吳曉到上海交響樂團訪問後，2002年3月25日之來信。

是一片雜亂無章，有如音樂的貧民窟，被形容成「一個支離破碎，不堪入耳的樂隊。」[3] 當局邀請戴粹倫來主持，主要想借重他的才幹大刀闊斧整頓一番。雖然也有人懷疑他是否有此功力？還有團員在說：「完了，這傢伙一來一定沒得混了。」[4] 郭雲龍指出：「戴氏接掌後，最大的成就，應推紀律的革新。在過去，例行練習時間，團員的遲到或缺席，被認為家常便飯，戴氏對此極表不滿，為了改正此種惡習，他拿出鐵腕，並以身作則，每次練習，必先到場。」[5] 這才養成團員的尊重時間和團隊榮譽的習慣。

戴團長「對團員要求嚴格的技術本位，不准多一個音，不准少一個音，對各聲部樂句的組合，要求建立不差分毫的時值觀念。」[6] 他自己也很有自信，說他「確立行政制度，推行權責劃分，提高團員素質，加強演奏效能，遷建團址，新置樂器，添製服裝，擴充設備。」[7] 果然不同凡響，使這個樂團呈現煥然一新的面貌，更由於搬離老廟、遷入新屋，全新氣象讓團員們也跟著興奮振作，一掃消極無望之情緒，這一切功勞全賴戴粹倫的魄

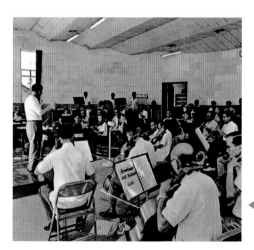

▶ 省交響樂團於師大操場邊團址練
習中。（《藝術雜誌》，第4卷，
第6-7合刊，1969年10月10日）

註3： 張菱舲，〈玩絃子的生涯：戴粹倫馳聘藝術領域〉，《中華日報》，1965年10月15日，第3版。

註4： 同註3。

註5： 郭雲龍，〈漫談省交響樂團〉，《中華日報》，1966年3月2日，第8版。

註6： 同註5。

註7： 戴粹倫，〈台灣省教育廳交響樂團簡介〉，《藝術雜誌》，第4卷，第6-7合刊，1969年10月10日，頁25。

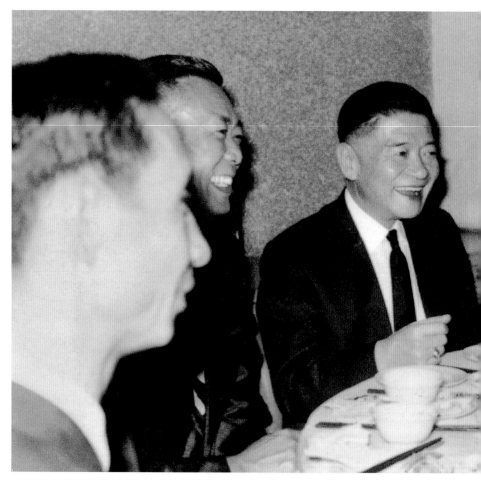

▲ 和省交響樂團同事共聚。左起：陳暾初、顏廷階、戴團長、汪精輝。
（戴氏家族提供）

力展現。回憶起接任後的第一次音樂會，他十分風趣地說：
「第一場演奏時，拋上台的是掌聲，竟沒有半隻爛雞蛋！」[8] 在
評論一次他接任不久的演出時，雪夫寫道：「當日台上的少年
今朝多已白髮，而能自求進步，蓋以現任團長戴粹倫教授，接
任以來熙和樂人，於安定嚴格訓練中，使樂隊的演奏效能又邁

註8：同註3。

進一步，功不可沒。」[9]

　　廖年賦回憶了一個有趣的故事。他說當時沒有冷氣，有些老團員習慣穿背心和拖鞋上班，休息時又總是三三兩兩蹲在牆角聊天，活像是浪跡街頭的流浪漢。而講究衣著的戴團長每天都衣裳整齊，風度翩翩。「這種紳士的風度和氣質讓大家都覺得羨慕與敬愛，過了不久，那些愛穿背心的老團員，也慢慢地隨著穿起襯衫和鞋子，並且在衣著的品味上也講究起來。」[10]　有關制度，戴團長的一個作風也值得一提，台灣社會人情味重，活動捧場風氣很盛，音樂會也是如此，但他為了對音樂及演奏者的尊重，依照

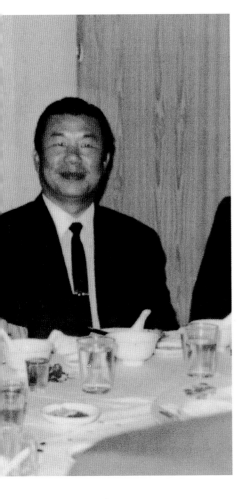

西歐之慣例，謝絕臨場的一些捧場習慣。郭美貞客席指揮的那一場（1965年11月27日）就有記錄，雪夫記道：「會場中謝絕錄音、獻花、攝影，減少場中的什沓活動，使聽眾不受無謂的干擾，能集中精神欣賞，也是音樂會場管理的一大進步。」[11]

　　總之，他帶給省交響樂團的並不限於音樂，而是制度面改革的成功。原省交研究部主任顏廷階說：「戴團長公共關係

註9：雪夫，〈評省交響樂團演奏會〉，《聯合報》，1960年10月14日，第8版。

註10：廖年賦，〈懷念恩師戴粹倫教授〉，《懷念與展望：戴粹倫教授紀念音樂會專刊》，許瑞坤主編，台北，國立台灣師範大學音樂系系友會，2000年，頁14。

註11：雪夫，〈一場成功的音樂會──省交響樂團演奏後記〉，《功學月刊》，第67期，1965年12月20日，頁25。

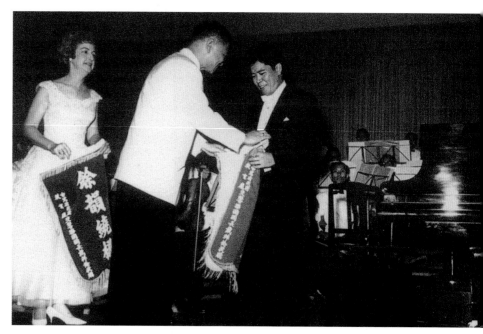

▲ 音樂會後贈菲律賓鋼琴家貝麗模夫人與客席指揮雅谷錦旗（1965年6月1日）。
（林東輝提供）

好，辦事有成效。他對省交的二大貢獻是使它年輕化和制度化。」[12] 他在領導方面才幹之為人器重，絕不偶然。

【把台灣音樂推向國際舞台】

有關國際文化交流，戴粹倫是促使台灣音樂國際地位提昇的功臣。他每次出國參加會議，除了吸取新知和經驗以便發展樂教之外，也為國家扮演重要的角色。最明顯的一次是，一九五八年到巴黎參加國際音樂會議，他極力爭取我國為會員國。由於當時共產國家有攔阻的企圖，他的確費了不少心力。他自己有生動的描述：「其間備受阻撓，然而我來意為此，且志在

註12：顏廷階電話訪問，
2000年3月15日。

必得，於是乃據理力爭，一面予謬論者以反駁，一面引聯合國地位以證明，言之鑿鑿，立論有據，環顧四週，動容者頗不乏人。」[13] 最後，當他返國，便獲得通知成功通過。然而他仍馬不停蹄，於會後在當地以東南亞音樂會議副會長身份，召集了亞洲各國代表開會，討論東南亞音樂會議的工作。這些都對國家形象和文化交流有絕對性的貢獻。

　　所有的社會都一樣，學音樂的人有意願或有能力擔當行政工作的居極少數。台灣光復後的前二十年，音樂人才還不多，戴粹倫即學有所長，又帶著重慶和上海的經驗來，自然受到政府及樂壇的重用。除了擔任師範大學音樂系主任和省交響樂團團長兼指揮之外，他參與了大大小小、無以數計的委員會，而且大多身為召集人或委員長，在音樂政策的制定、課本的編輯、材料的評審、活動的推展、樂人的聯繫，以及國際文化的交流等各方面，都對音樂教育和社會文化頗有影響。換句話說，他主導了台灣樂壇二十多年。也全賴那二十多年，有他來為台灣樂壇奠定了紮實的基礎。

註13：戴粹倫，〈歐美樂教采風記〉，《時報雜誌》，第29卷第5期，1960年，頁13。

提攜後進有心人

註1：李靜美，〈一位學者的典範──寫在戴粹倫教授紀念專刊出版之前〉，《懷念與展望：戴粹倫教授紀念音樂會專刊》，許瑞坤主編，台北，國立台灣師範大學音樂系系友會，2000年，頁1。

註2：席慕德，〈師恩難忘〉，《懷念與展望：戴粹倫教授紀念音樂會專刊》，許瑞坤主編，台北，國立台灣師範大學音樂系系友會，2000年，頁26。

註3：張清郎、張心馨整理，〈訪張清郎老師憶戴粹倫主任〉，《懷念與展望：戴粹倫教授紀念音樂會專刊》，許瑞坤主編，台北，國立台灣師範大學音樂系系友會，2000年，頁27。

　　戴粹倫雖然有這許多作為，公共關係又好，應是口才極佳之人，未料本人卻是沉默寡言，給人的第一印象常是嚴肅而不可親，但認識他後，他的為人誠懇用心，做事認真的態度則是有口皆碑。和他來往較多的人，有親身的經驗，他們的說法值得一讀。

　　李靜美回憶道：「一般人在與戴主任相識之初，可能會為其嚴肅莊重的外表感到侷促與緊張，但戴主任對學生與部屬其實非常關切，也常給予適時的協助，如長者般的煦煦關懷，至今仍讓人懷念不已。」[1] 席慕德也說：「很多人都認為戴主任很嚴格、很凶，甚至還聽說有人在背後說他是笑面虎，但我認識的戴主任卻是音樂知識豐富，正直、公平，頗具幽默感的一位長者……也就是在這些工作後的放鬆時間，他展現了他的博學和幽默，讓我印象深刻。」[2] 張清郎則說：「戴老師為人治事嚴謹，對自己要求很高，特別印象深刻的是他做事態度認真執著的樣子，學生們敬畏他，可是他上起課來，卻幽默風趣，常對學生講一些開心事……做事情說一不二的肯定態度，但對年輕人卻很照顧。」[3]

　　廖年賦也說：「不錯，當時筆者也常聽朋友說戴老師看起來很嚴肅，不敢隨便和他交談，其實不然，以筆者個人長時間

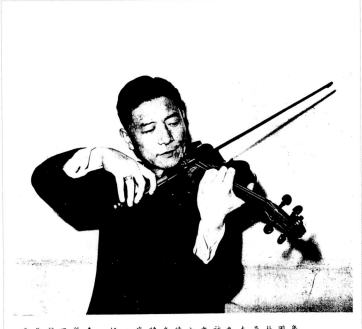

經歷

小提琴家戴粹倫教授

戴粹倫教授，江蘇吳縣人，今年五十三歲，民國二十二年畢業於國立上海音樂專科學校，二十四年赴奧國，考入維也納音樂學院，師承波蘭猶太籍的世界名小提琴家霍本曼 (Hubermann) 專學小提琴，一九三七年（民國二十六年）畢業於該院，當年返國，任職上海江部局交響樂團，二十八年任教於重慶國立音樂學院，二十九年主持中央訓練團音幹班，三十三年音幹班改為音樂學院分院，戴氏任該校校長，將分院復校於上海，抗戰勝利後，奉命海音樂專科學校，定名為國立上本景，並兼任上海工部局交響樂團主任。

民國三十八年八月，戴氏就任臺灣省立師範學院音樂系主任，並兼任教育部學術審查會委員，戴氏現任臺灣省立師範大學音樂系教授兼主任，臺灣省教育廳交響樂團團長兼指揮，中國音樂學會理事長等職。

▲ 戴粹倫教授小提琴演奏節目單內頁之介紹。（師範大學提供）

註4： 廖年賦，〈懷念恩
師戴粹倫教授〉，
《懷念與展望：戴
粹倫教授紀念音樂
會專刊》，許瑞坤
主編，台北，國立
台灣師範大學音樂
系系友會，2000
年，頁12。

註5： 楊子賢口述、林雅
皎整理，〈憶恩
師〉，《懷念與展
望：戴粹倫教授紀
念音樂會專刊》，
許瑞坤主編，台
北，國立台灣師範
大學音樂系系友
會，2000年，頁
11。

註6： 李智惠、高瑞穗整
理，〈懷念戴粹倫
老師〉，《懷念與
展望：戴粹倫教授
紀念音樂會專
刊》，許瑞坤主
編，台北，國立台
灣師範大學音樂系
系友會，2 0 0 0
年，頁30。

追隨他的經驗，非常瞭解他是一位很有愛心的長者，只要有人求助於他，他一定是盡力而為，但是只因為他那張嚴肅的臉和看似不容易妥協的態度，使外界不敢隨便和他接近。」[4] 他又說如果聊到投機，戴老師會完全放下嚴肅的外貌。例如上完小提琴課之後，如果沒有要事，他會和廖年賦無所不聊，甚至發發牢騷，而且他有時也和大家一起玩玩撲克牌。這都反映出他的隨和、平易近人的另一面。

戴老師既然做事認真，教學當然也認真了。學小提琴的楊子賢回憶說：「戴老師對於小提琴教學的要求相當的嚴格。每次上課都先要學生拉奏二十四個大小調音階，接著是兩首指定的練習曲，這足見他對於學生基礎技巧的重視。」[5] 擔任合唱伴奏的李智惠說，她得在課前先要將伴奏部份練熟：「因為上課時若有出錯，戴老師便會板起臉來瞪著眼，讓人覺得很難受……在我印象中，戴老師是非常嚴格的，並且要求完美，所以學生上起課來也都特別認真。」[6]

談到提攜後進，戴粹倫也有很令人稱頌的地方。他身為台灣省交響樂團團長兼指揮，自然有權力邀請世界名家來合奏，在這方面也有不錯的成績。但更有意義的是他還邀請台灣本地音樂家，尤其提拔了不少初露鋒芒的青少年音樂家，由交響樂團為他們伴奏莫札特、貝多芬等大師的協奏曲。這對廣大的聽眾而言或許只是推介名曲，但對這些初出茅廬的音樂家來說可是天賜磨練的良機，也為他們的音樂前程鋪下了康莊大道，後來，在這些人當中果然有不少人成為傑出的音樂家。

靈感的律動

　　同樣地，師範大學音樂系的助教和教授們，幾乎都是受他栽培，又經他聘用。他的愛才可以用幾個例子來說明：一九五六年他應邀到日本參觀，又在武藏野音樂大學表演，由張彩湘介紹當時正在該校攻讀的李富美，事後他常通過張詢問她的學習情形，待一九五八年聽說她已經完成學業，就極力催促她回國到音樂系教授鋼琴。[7] 一九五八年他到美國波士頓，李淑德正在新英格蘭音樂院研讀，他就要她學成回國返校教授小提琴，如此他自己可以花較多的時間去訓練省交響樂團。李淑德有感於當時絃樂人才之缺乏，除了在音樂系的工作，又到全省各地展開小提琴教學和組織樂團。她回憶到戴主任不但不加反對，反而給她充分的自由和空間去發展，「也因為他的諒解及支持，今天我才能對台灣絃樂教育貢獻棉薄之力。」[8]

　　也是這一年，他到巴黎參加國際音樂會議時，向正在那兒攻讀的許常惠邀約，希望他學成後能回國返校任教；果然許常惠回國時第一份工作都已為他準備好了，即在母校音樂系任教。邱坤良寫道：「這是系主任戴粹倫不久前來巴黎開會時與他談定的。」[9] 吳漪曼則回憶她在歐洲學成之後，寫信給戴主任，立刻接到回信，邀她返校任教。[10] 這些例子都可以看出戴主任對後輩優秀樂人的提攜。

註7：李富美，〈憶戴粹倫教授〉，《懷念與展望：戴粹倫教授紀念音樂會專刊》，許瑞坤主編，台北，國立台灣師範大學音樂系系友會，2000年，頁24。

註8：李淑德口述、陳沁紅整理，〈回憶恩師戴粹倫教授〉，《懷念與展望：戴粹倫教授紀念音樂會專刊》，許瑞坤主編，台北，國立台灣師範大學音樂系系友會，2000年，頁10。

註9：邱坤良，《昨自海上來──許常惠的生命之歌》，台北，時報文化，1997年，頁238。

註10：吳漪曼，〈溫馨的回憶：懷念戴前主任粹倫老師〉，《懷念與展望：戴粹倫教授紀念音樂會專刊》，許瑞坤主編，台北，國立台灣師範大學音樂系系友會，2000年，頁24。

我，一無所憾！

　　「衣著講究、風度翩翩、紳士典範」是戴粹倫給人的印象。當年抽煙還是社會的時髦之舉，他常煙不離手；在那個時代，抽洋煙、喝洋酒，他算是一位很「海派」的人物。他的音樂會節目單一定中、英文對照，獨奏會節目單有的只用英文，節目單上也一定有他的英文名字：Prof. David C. L. Tai。張清郎回憶戴主任當年總是乘坐公家提供的人力三輪車上班，但有一次不知為何竟搭乘擁擠的公共汽車，光亮的皮鞋被人踩了一腳，他特地回家擦亮了皮鞋再上班。他每天還會多帶一件上衣，因為在師範大學操場那邊指揮過交響樂團，總是弄得汗流浹背，回到音樂系辦公室，就換上乾淨的一件，整個人又清爽了起來。[1]

　　這些生活上的小節，不但不和他熱愛音樂、堅持原則的個性相違背，反而更見執著的真性情。講到他的熱心音樂，他真是全心全意以赴。他自己還說，「如果一次演出的成績理想的話，會高興到連飯都不要吃。」[2] 為了音樂，他真能不辭辛勞，例如省交響樂團團員抱怨練習忙而演出多時，他會對他們說：「年紀輕都怕吃苦，那我年紀這麼大怎麼辦？」[3] 講到辦事，他則一板一眼，堅持原則，不會輕易妥協，因此他能辦成功許多事，但有時也不免得罪一些人。他對樂壇上一些人的所

註1：張清郎、張心馨整理，〈訪張清郎老師憶戴粹倫主任〉，《懷念與展望：戴粹倫教授紀念音樂會專刊》，許瑞坤主編，台北，國立台灣師範大學音樂系系友會，2000年，頁27。

註2：戴粹倫，〈音樂家常（下）〉，《聯合報》，1972年6月16日，第9版。

註3：同註2。

作所爲相當不以爲然，當政府文化首長的不積極支持樂藝他也直言不諱。[4] 然而，不如此，就不是戴粹倫了，他以身作則，爲台灣音樂界費盡了很大的心力。他的爲人以廖年賦的總結最完整：「戴老師畢生擇善固執，操守清廉，做事認眞，熱心教育，犧牲奉獻，愛惜才華，提攜後進。」[5]

如果給他更多的時間和資源，那麼台灣的樂壇可能會是另一番輝煌局面。他一直希望能辦一所幼年音樂學校，從小培養人才；其實他最終的希望是辦一個自己的音樂學校和創一個自己的交響樂團。雖然他在上海和在台灣都身居音樂教育界和交響樂團的領導職位，但他認爲二者都是國家給的，不是自己創辦的。[6] 換句話說，在既定的制度之下，比較不容易依自己的理念去發揮。但是無論如何，他還是盡心竭力地完成了他的使命，尤其在台灣，將師範大學音樂系從荒蕪培植到茂盛，將省交響樂團從雜亂整頓到健全。他帶領省交響樂團十二年，已有顯著的進步，但這還不如他的理想，因爲他認爲一個交響樂團要經過十五到二十年的磨練，才能達到國際水準。[7]

歷史是最佳的一面鏡子，綜觀戴粹倫的音樂生涯，可以說是有聲又有色。不論作爲一個演奏家、教育家還是行政事務家，他都有傑出的表現及卓越的成就。他在台灣的二十三年，生活最安定，事業最順利，對台灣的樂壇貢獻尤其深遠。現任師範大學音樂系主任錢善華就說過：「台灣最早的音樂專業教育、最早的交響樂團，都得益於戴粹倫的貢獻，培育出無數的人才。」[8]

註4： 戴粹倫，〈音樂家常（上）〉，《聯合報》，1972年6月15日，第9版。

註5： 廖年賦，〈懷念恩師戴粹倫教授〉，《懷念與展望：戴粹倫教授紀念音樂會專刊》，許瑞坤主編，台北，國立台灣師範大學音樂系系友會，2000年，頁12。

註6： 同註2。

註7： 同註2。

註8： 賴素鈴，〈懷念樂教先師戴粹倫，樂壇跨世代演出〉，《民生報》（電子版），2000年11月21日。

▲ 早期自傳手稿。（戴氏家族提供）

從演奏家這方面來看，通過他的小提琴獨奏和交響樂演出，加上那些難得聽聞的大型合唱作品，戴粹倫把西洋古典音樂精華一一介紹給台灣聽眾，無形中爲往後的時代培養了音樂欣賞的基礎。作爲教育家，他主持台灣的第一個高等專業音樂訓練中心——師範大學音樂系，從他一九四九年來台到一九七二年底離台，二十三年間最多的時間就是花在這兒，同時也培養了無以數計的音樂專才，更出現不少當今台灣樂壇的中堅，也再教育出下一、二代的新樂人。作爲一個音樂界的領導者，他多次代表國家到國外進行文化交流，長期參與了音樂教育政策的制定、教科書的編定、社會活動的推展，和音樂人士的聯繫等，相信在他的時代找不出第二位身兼那麼多職、做過那麼多事、成就那麼多建樹的音樂家，而這些大大小小作爲，對台灣樂壇都有深遠的影響，因此稱他爲「台灣樂壇奠基鋪路第一人」並不爲過。多年來，他如何能勝任這麼多重擔呢？必然是因爲他對音樂有熱愛，對藝術有執著，對工作有責任，對教育有使命感。他雖然長年忙碌勞累，但卻活得很有自信，也很愉快。可不是嗎？他自己就說過：「我是快樂的，我的生命一無遺憾！」[9]

註9：張菱舲，〈玩絃子的生涯：戴粹倫馳聘藝術領域〉，《中華日報》，1965年10月15日，第3版。

譜寫
美好未來

戴粹倫年表

年代	大事紀
1912年	◎ 8月18日生於上海（原籍江蘇蘇州）。 ◎ 父：戴逸青，母：陸翠娥。
1923年（11歲）	◎ 從吳蔭秋學小提琴。
1928年（16歲）	◎ 2月入上海國立音樂院預科，主修小提琴。
1929年（17歲）	◎ 8月音樂院改制為國立音樂專科學校。 ◎ 富華（Arrigo Foa）受聘為國立音專小提琴組主任。 ◎ 預科畢業。9月進入本科，隨富華學琴，主修小提琴外，副修鋼琴與聲樂。
1930年（18歲）	◎ 5月26日參加音專第一屆學生音樂會，在上海美國婦女俱樂部演出。
1932年（20歲）	◎ 聯合音專同學主辦暑期音樂補習班。
1933年（21歲）	◎ 3月31日至4月2日參加樂藝社在杭州的二場演出。 ◎ 再度聯合音專同學主辦暑期音樂補習班。
1934年（22歲）	◎ 暑期和音專師生組團到南方巡迴演出，道經香港、廣州和南寧。
1935年（23歲）	◎ 1月10日通過小提琴組高級畢業考試。 ◎ 3月16日和蕭嘉惠女士假聖彼德教堂結婚。 ◎ 3月26日假新亞酒店禮堂舉行個人畢業演奏會。 ◎ 6月正式音專畢業。
1936年（24歲）	◎ 6月赴奧國留學，入維也納音樂院，隨胡柏曼（Bronislaw Huberman）和瑞柏那（Adolf Rebner）學習小提琴。
1937年（25歲）	◎ 獲高級班證書畢業返國，加入上海工部局樂隊，又任職南京勵志社和指揮南京市政府管絃樂團。 ◎ 參與各界救濟難民音樂演出；帶領勵志社管絃樂團巡迴演出。
1938年（26歲）	◎ 取道香港，隨勵志社途經漢口、常德、沅陵、長沙、桂林、芷江、貴陽，而達四川重慶。 ◎ 繼續任職勵志社音樂組。
1940年（28歲）	◎ 任青木關國立音樂院絃樂組主任。 ◎ 又任教於中央訓練團音樂幹部訓練班（音幹班）。
1941年（29歲）	◎ 接任音幹班第三期主任職。

年代	大事紀
1943年（31歲）	◎ 音幹班結束，改為國立音樂院分院，任院長。 ◎ 受聘為教育部音樂教育委員會委員之一。
1945年（33歲）	◎ 國立音樂院分院改為國立上海音樂專科學校，任校長。 ◎ 5月5日獲政府頒發勝利勛獎。 ◎ 9月抗戰勝利。返上海任臨時大學補習班第三分班主任。
1946年（34歲）	◎ 4月被選為上海音樂協會監事之一。 ◎ 7月國立音專復校招生。 ◎ 10月國立音專遷回上海。
1947年（35歲）	◎ 8月兼任上海市政府交響樂團團長。
1949年（37歲）	◎ 5月離開上海，來到台灣嘉義。 ◎ 8月到台北接師範學院音樂系主任職。
1950年（38歲）	◎ 5月受聘為教育部社會教育推行委員會音樂委員之一。
1951年（39歲）	◎ 受聘指揮示範合唱團於台北中山堂演出舒伯特大型作品《羅莎曼》。
1952年（40歲）	◎ 受聘為《新選歌謠月刊》歌曲審查委員之一。
1954年（42歲）	◎ 受聘為教育部美育委員會音樂委員之一。
1955年（43歲）	◎ 師範學院改制為省立師範大學。 ◎ 8月赴馬尼拉出席東南亞音樂會議，獲選為副會長，同時演出二場。
1956年（44歲）	◎ 2月受日本武藏野音樂大學之邀，赴日參觀音樂教育六週，並演出四場。 ◎ 受聘為教育部中華實驗合唱團特約指揮。 ◎ 11月2日舉行重要小提琴獨奏會，邀幼女玨瑛參加演出，由張彩湘伴奏。
1957年（45歲）	◎ 3月3日中華民國音樂學會成立，被選為理事長。 ◎ 7月帶團赴泰國、高棉、菲律賓和香港巡迴演出；獲高棉國王頒發勛獎與騎士勛章。
1958年（46歲）	◎ 3月15日舉行重要小提琴獨奏會，由孫鄺文英伴奏。 ◎ 獲美國國務院及亞洲基金會邀請，8月起赴歐洲和美國各考察三個月。 ◎ 代表國家出席在巴黎召開的第七屆國際音樂會議（International Music Council），爭取我國成為會員國。
1959年（47歲）	◎ 11月受聘為修訂國民學校課程委員會中學音樂科召集人。

年代	大事紀
1960年（48歲）	◎ 6月受聘同時兼任台灣省教育廳交響樂團團長兼指揮。 ◎ 12月18、19日首次聯合師範大學音樂系合唱團與省交響樂團合作演出韓德爾的《彌賽亞》。
1961年（49歲）	◎ 4月獲教育部頒發金質獎章及獎辭匾額。
1963年（51歲）	◎ 赴東京參加第五屆國際音樂教育學會（International Society for Music Education）會議。
1964年（52歲）	◎ 4月25日舉行重要小提琴獨奏會，由李富美伴奏。
1967年（55歲）	◎ 師範大學改制為國立台灣師範大學。 ◎ 9月受聘為配合九年國民教育的國民中學音樂課程標準修訂委員會召集人。
1968年（56歲）	◎ 受聘為中華文化復興委員會文藝研究促進委員會委員。 ◎ 受聘為音樂年策進委員會教育組召集人。 ◎ 9月出席在紐約召開的第十二屆國際音樂會議。
1969年（57歲）	◎ 4月應邀訪問菲律賓，並指揮馬尼拉音樂會交響樂團演出一場。 ◎ 9月應邀赴韓國考察，並指揮漢城交響樂團演出一場。
1971年（59歲）	◎ 9月受聘為國民中學課程標準修訂委員會音樂科召集人。
1972年（60歲）	◎ 12月交響樂團奉命遷台中，辭團長兼指揮之職，並從師範大學退休。 ◎ 赴加拿大溫哥華。
1975年（63歲）	◎ 定居美國加州奧克蘭（Oakland）。 ◎ 12月應邀返台參加台灣省交響樂團三十週年團慶，客席指揮一場。
1981年（69歲）	◎ 搬到美國加州聖利安德羅（San Leandro）。 ◎ 9月29日病逝。

戴粹倫著作選錄

上海音樂事業之展望

　　上海是吾國第一大都市，也夠稱得上世界大都市之一。這幾年來的戰爭，各處都受到了很大的損失，而上海並沒有受到戰時的破壞，這是中國的幸運，也是上海的幸運。我們既然有了這樣的幸運，我們應當利用這個機會，把上海這個都市變成一個更理想而有生氣的都市。

　　首先我們先提到音樂。音樂是可以代表一個國家的文化的，有高大的房子、寬闊的馬路、巨大的港口等，這不過是大都市的外表，除此以外，應當有優秀的文化，才夠得上稱為大都市，對于這一點，上海是一向沒有忽略過的，在抗戰勝利和平開始的時候，就有市政府交響樂團的出現，不久以後，重慶現有的國立上海音樂專科學校亦將全部遷回上海，上海音樂界同人，亦將有音樂協會的組織，廣播電台也準備每天有系統的播奏各種音樂節目，這都是標示國家的重視音樂、人民的需要音樂，也是大都市應有的氣度。我們在各種音樂工作上已開始或未開始的時候，應當注意到不要專做表面工作，音樂機構多設立是應該的，但是專做皮毛的機構，倒是大可不必，所以希望各機構都有合理的辦法，各人自掃門前雪，莫管他人瓦上霜的作風，是應該一律改過的。且舉數例來說：

　　一、國立上海音樂專科學校，是一個專門訓練音樂技術以及理論人才的學校，它並不是一個表演的團體，這樣的一個訓練機構，應當和市政府取得密切的連繫的，在若干年之後，市府的交響樂團將由一批後起之秀來替代的，音樂是在繼續不斷的進步著，如果我們沒有新的人才來接替，我們是一定要落後的。

二、音樂協會的組織是很重要的，我們應當注意到過去的毛病，不要把一個機構變成一種無聲無臭的東西，中國音樂界是一盤散沙，各自為政的作風是不應當再有的，所以我們應當儘量來利用這個機構，集合音樂界的同人，一方面可以商討研究音樂方面的學問，另一方面也可以解決各同人的困難。

三、廣播電台有系統播送音樂節目，這是十分重要的，中國的音樂實在太落後了，推其原因，一方面是我們原有音樂根基不十分穩固，另一方面是缺乏提倡的人，所以人民對音樂是毫無認識的，因為不認識，就越來越隔閡，以致使音樂事業無法展開，所以我們應當先設法使音樂社會化，然後才能有社會音樂化的收穫。

所以電台能每天有系統的播送各種音樂節目，先使人民對音樂由不注意而注意，由注意而漸漸發生興趣，由發生興趣而肯研究，由研究而漸漸了解，這樣下去，上海的音樂一定可以發展到理想的程度，這才不愧稱為中國第一大都市，躋身世界大都市之一。雜亂的一些意見，敬希賜教。

原載：《音樂藝術》，第 1 期，上海，1946 年 7 月，頁 27。

歐美樂教采風記

本月五日，欣逢第十七屆音樂節，我們鑒於自由中國近年來音樂的愛好者日見普遍，音樂教育也日趨蓬勃，戴粹倫先生的啓迪領導，厥功尤多。我國得以躋身國際音樂會議為會員國之一員，戴氏也曾與其功，今年音樂節會上，且引為愉快而成功之一舉。本刊承其見惠追述前此歐美之行，考察音樂教育的印象記，應為雅好音樂讀者所樂讀。

「爲了要請對方聽你所說的話，切莫牽著人的手或扯著人的衣服；對方如果不願意聽的話，你最好是住口不講。」這是我在巴黎開會時，親耳聽到一位代表所說的話。不用說，這幾句話，對於我前此歐美之行的報告，影響頗大。

在此之前，我確曾多次考慮：如何以純樸的語言來敘述事實的眞相，如何避免自我炫耀來詳述經過，那些事例可能對讀者有點價值，那些問題聊配供大家參考？在我再三的選擇和修改之下，總算把它整理得比較節略，以供關心國際樂壇的人士之參閱。

聲樂王國的巡禮

在羅馬，我曾從多方面參觀，也曾和各階層交談，現在，我先從一個古老而極盛的學校說起。

Santa Cecilia 位於羅馬城內。它的外貌，據我判斷足夠地給參觀者一種古老的印象，它的內部，也有不少所在，令人嘆爲觀止！首先我先從該校的圖書館說起：

這是一所驚人的圖書館，但是必須解釋的，並不是建築雄偉、藏書豐富，而它之所以值得稱道的是它擁有意大利歷代聲樂、器樂、作曲大家們的遺稿。

我實在的說，我所參觀過各國此類陳列室，夠資格的不太少了，但是那些陳列室給我的印象，和它相較之下，都好像貧乏得可憐！因為那些陳列室的遺墨，大都是用玻璃框鑲嵌著置於櫥內或懸掛壁上，可是它這個陳列室內，卻是一疊疊一堆堆的擱在架上。其次猶足驚奇的是：這墨寶的另一部份，那是些非意大利籍的名家手筆，在我的看法裡，它的蒐集量，也足與那些音樂的祖國存墨較之而無遜色！

由於好奇心的驅使和禮節上的表示，我曾以羨慕和讚美的口吻，請問特地伴我參觀的該館館長，他也很謙虛而客觀的回答：「先生，統計的數目雖屬秘密，但是大概的數目，總在兩萬冊上下。」

再要介紹的是該校的教育成就和教育態度：該校的學生國籍，我從其學生國籍統計表上，幾乎看全了東西半球的國名，不可否認的，方今各國的教育態度，都存有重己輕人的自私觀念，然而該校的教育態度裡，照我的觀察，卻祇有按照學習者的程度區分。何以我敢這樣斷言呢？一是從過去著眼，因為過去這個學校畢業而享名的音樂家，非意大利人的不少。一是由現在觀察，凡是全校的個別課程，頗難找出幾位教授，祇教本國學生而拒教他國學生的。自然，對於這方面，仍可多所假設，但是，那些僅是個人問題，而非學校問題了。

這所學校特別出色的是「聲樂」一門課程，在此，我特舉一例，我曾因為師大有一位畢業學生就讀該校，而數度往探，以故發現一位學生，發聲有如貓叫，然而數度往返中，當我行將離開羅馬的前夕，再次聽到他發聲時，他的聲音已開了。其它不說，單以這個例子的時間和進度相加，所得的結果，已足夠讚揚了。

由於該校的禮遇，在我參觀的當日，特由其教務長陪同，前往郊外參觀其分校，這是一所新近落成的建築，內部設備，全部現代化，茲舉其鋼琴練習室

為例，除其隔音設備特別優良外，走廊一面悉為玻璃，故學生有所練習，查課者可以一覽無遺。 分校學生之投考，年齡限定十歲，其學習進度全和本校之學分制相同。故其學分讀滿之後，即可免試升入本校。然而，由於其學術的繁夥及教學方面的認真，故一個學生自考入分校起，到修滿本校的各科學分為止，在時間上，至少也得十年。

在羅馬，另一值得報導的，便是歌劇院了。首先，我介紹最富特色的露天歌劇院，它的劇場本身，原為羅馬的古蹟之一，它的劇台是就原有的四根古蹟柱子而搭成，台上容納演員三千人，故台上常有真馬真象出場。它所演出的歌劇，都是《阿伊達》之類的大型歌劇。它的看台之大，更屬大得出乎意外，因為全部座位，足足擁有五萬席！

室內劇場，最大得數國家劇院，它不特建築雄偉，而且內部佈置，極盡富麗堂皇之能事，它的壁畫和浮雕，大半出自名家之手，它的各種設計，其用心之工，實在不愧「匠心獨運」！它的演員水準之高，更非其他劇院所可望其項背！其所演之歌劇，也均非大型莫屬。

一般歌劇院，在當地人口中，恆被稱小歌劇院，其佈置與設備，亦頗華麗，它們均以過往客商及各國參館人士為爭取對象，此類劇院，我也曾看過兩場，但悉係一日本籍之主演演員所敦請。

最後，對於本國籍就讀於意大利各音樂學校的學生，我也曾加以調查，總計男女十八人。

工業國西德見聞

從一粒沙子看世界，誠實的說，這樣識地我不夠。由部份小處之觀察，向全面性之大處推測，我想我的看法，也許有些會和諸位近似的。

西德，這二次大戰前享譽全球的工業國家，這次，在我參觀 Statliche

Hochschule fur Music, Munchen 的教育之後，不由自主的內心裡想著，這才真不愧是工業化的國家呢。絲毫不容否認的，這所學校，是西德的音樂最高學府。但是它代表其國家特點的表現，卻不由得我內心裡不對它佩服之至。

先從它的招考說起，它有一套完整的嚴格考取標準，無論其投考學生之多寡，更不計錄取新生的名額，總之非符合其基本標準不取。因為這個原故，所以每屆錄取的學生，其水準總要較其他學校高。其次，這個學校的要求，也頗為嚴格，凡考入該校的學生，不管你所讀何系，都非將該校的所有必修科修滿為止。

我曾參觀它們各種教學，除科目繁夥外，在該校素為著稱的教法上，反沒有看出什麼特別之處，為此，我曾特意拜訪其小提琴教授 Strass 和 Raba、大提琴教授 Von Beckerath、理論 Carlorff 等先生，結果我除發現其敬業與有恆外，一切和已往的教法，並無相異之處。為何該校之教育享名呢？這個答案直到我參觀快告結束之際才發覺。原來該校學生，除每人均能對鋼琴修理及調音外，對於個人所選修之樂器，如發生一般市面上所能修理之毛病，他們也都可以親自動手修理。這在該校的用意，本係防備倘使其學生畢業後，分發在較為偏僻地區時，萬一之需。然而，也許是德國人的天性關係，學生對此等技術，絕大多數都興趣很好，這想不到的課程，久而久之，竟成了該校的特點。

再如在慕尼黑，我也欣賞過該地的劇院及參加過音樂會。在歌劇方面，好像大都喜歡上演華格納（Wagner）的作品，而音樂會，則以交響樂為其主流了。

巴黎國際音樂會議

到倫敦，一下飛機，我的第一印象是不列顛當年的雄風，已經蕩然無存！相反的，倫敦的幾日接觸，處處令我有寄身於破落戶盤桓之感。在這裡，衹要

少許留意，那些滿街的紳士，誰都是斤斤較量，並且絲毫不讓。在這裡，如看人與人的關係，不如看人與錢的關係遠甚！從學校教育上看，到處看到的是道學的面貌，然而滿藏著衰退的現象！從音樂活動上看，好像商業的競爭氣氛，遠比交流文化的著眼為重。由於在此的日程裡，適逢星期六、日兩天，以至於好多處未能盡如我意的透視，否則，我想也許還有更多的事實可談。

到巴黎，行裝甫卸，因為深感肩負之重，於是便和駐法文化專員孫宕越先生初步交談，首先，我從認識環境、瞭解環境為主，隨後乃相互研討進行程序與準備事項，終於我們決定了會前分頭活動的原則。

歷經奔走，終於獲得國際音樂會議的邀請，乃首先參加其為期三天的綜合性大會。這一個會議，是由聯合國文教處，和法國國家音樂學會聯合主辦。本次應邀參加者計二十多國家。會中，我也正式以中華民國音樂學會理事長的身份，遞送申請書，申請中華民國為會員國，其間曾備受阻撓，然而我來意為此，且志在必得，於是乃據理力爭，一面予謬論者以反駁，一面引聯合國地位以證明，言之鑿鑿，立論有據，環顧四週，動容者頗不乏人。會後，好幾位友好國家的代表，雖擔心鐵幕集團之阻撓，但亦共認通過的希望頗高。（我返國後，已接獲通知，通過我國為會員國了。）當時，我便覺得一身輕鬆，因為我想我將對於本會同人有所交待了。當議程進入專題討論及演講時，其中曾討論到「音樂世界和其不同的教養」和「節奏的討論」、「各國音樂的介紹」……等等，直到大會圓滿結束。會後，我因感需要及方便的關係，乃召開了一次東亞音樂會議，到會的國家，計有日本、韓國、泰國、越南、印度、菲列賓、伊朗等國代表，以及國際音樂會議的秘書長等人。會期兩天，全部著眼於下屆東南亞會議的籌備事宜，商議後決議如下：

一、擴大東南亞音樂會議的組織，使其擁有更多的會員國（目的爭取全部

亞洲國家參加）。

二、定於今年，在伊朗召開第二屆代表大會。

三、擬定下屆大會的主要內容爲：

1.如何瞭解東南亞（亞洲）國家的音樂。2.東南亞（亞洲）各國採用西方國家的音樂情形。3.作品發表，演奏的觀摩。

現在我必須饒舌一下，爲什麼我要擇定斯時斯地，運用東南亞音樂會副會長的身份，召開這一會議？我想我們的明眼朋友，當可不言而喻。

會後，我曾特地趕赴孫宕越先生處致謝，而孫先生則說：「這是爲國家爭取國際地位的事，按理說，我應該謝你呢。」

在巴黎僅有的日程裡，我曾赴巴黎音樂院參觀，我對於他們的提琴、鋼琴的教課情形，感覺到和德國、意大利、美國相差甚大，尤其作曲，更屬不同，在我的觀感中，他們正圖衝破理論的規則，走向注重個性發展的途徑。因此，我覺得法國的音樂，前途是大有可觀的。

美國的音樂教育

美國，由於其富甲全球，因而世界各國的許多人才，都被網羅了去。單以音樂這一門的人才而言，享譽的知名人士，接受重聘赴美者，就不在少數。而這些智慧的人，也就因之而留在這片土地上！

幼苗既獲得良好的培植時，它必然茁壯得較快，教育上的道理，又何嘗不是一樣呢？當許多優秀人才，相率致力於某一點的時候，這一點必然是奔騰千里。美國的音樂就是這樣，翻開它的歷史，在這一方面的努力，爲時才五、六十年（詳美國卡爾・威爾遜・吉金斯博士，爲美國《教育》雜誌所撰的〈五十年來的音樂教育〉專文），然而今天，環顧全美的音樂教育，其設備的完善、課程的兼備、教員素質的優良、音樂的普及、訓練方法之新穎與科學化，平均

來說，可以壓倒任何國家。其次全國交響樂團及音樂學校之多，更佔世界第一位。茲特就其較為享譽且有特點之音樂學校，選擇一部份加以介紹：

Juilliad School of Music New York：是全美國四所最好的音樂學校之一，它的教育宗旨，是以訓練專家為目的，它所值得驕傲的是，全美音樂名流，畢業於該校者，佔的比數甚大。而該校現在擁有的 Juilliad String Quartet 也是世界上聞名的一個組織。

Maners College of Music：雖然是一所私立的音樂學校，但是由於近幾年來，訓練之認真，以及水準之提高，其地位乃扶搖直上，而足以和任何優良的音樂學校相互比美。

Music Education Department of New York University, Music Department of Columbia Teacher's College, School of Music of Hovard University：這三所學校，都是從事音樂教育人才之訓練。它們每個學校，都有很精彩的合唱團。

Howard University, School of Music：這是一所黑人大學，全校的教、職人員和全部學生，清一色全是黑人，他們的一個合唱團，是全美國聞名的。當我訪問該校時，曾應邀表演及發表演說。

Curtis 是全美唯一的一所專門訓練專才的私立學校，且該校亦最享盛名，校長 Dr. ElfrHnr Zambalist 是一位世界聞名的小提琴家。該校的特點頗多，它的入學考試非常嚴格，然而一經錄取的學生，便是全部獎學金；其次最值得介紹的是，凡係該校畢業的學生，在美國演奏方面，便獲得中等以上的地位，而全美的第一流演奏家，出身該校者為數奇多！

Boston University, School of Fine and Applied Arts：該校計分為美術、戲劇、音樂三系，成績都相當不錯。校舍設計考究，佈置精巧，富麗堂皇，堪稱為全美音樂學校之冠。

Eastman School of Music：這是一所給我印象最深的音樂學校，它有堅強的教員陣容，Dean Hanson 是美國的第一流作曲家兼指揮家，他們還有 Philharmonia 交響樂團，在我看來，眞是一個年輕而最有希望的樂隊。在這個學校裡，放眼看去，學生都埋頭用功，先生都一致研究。他們每天有學生演奏會，而且已經蔚成風氣！當我訪問該校時，亦曾接受該校的邀請，對他們師生發表演說。

Northwestern University, School of Music：這個學校在芝加哥附近的 Evanston 城，它是一所很大的學校，單是音樂院，就有學生六百名。他們擁有兩個樂隊，一是 Indiana University Symphony，另一是 Chamber Orchestra，這兩個樂隊都是由曾經在台協助訓練省交響樂團的 Dr. Thor Johnson 所指揮，另外，該校還有好幾個其他的管樂隊和合唱團。

Indiana University, School of Music：它的教員中，歐洲音樂家佔其中三分之二強，這也是我參觀時所獲的第一特點。第二，該校的歌劇系，最負盛譽，單就其每年的演出歌劇在七次以上，尤其出名是該校的一組 Berkshire Quartet；另外，他們的交響樂團的組織也很好。在此，我也曾以愉快的心情發表過演說和表演。

將誕生震世的音樂

以上，是我所選擇報導的幾所學校概況，以及他們具備的特點，至於尚有部份學校，我祇能摘取其共同之處，加以介紹：

一、一般大學，他們不但音樂院系都有演出組織，即使除音樂院系之外，他們也照樣的有交響樂團、管樂隊、合唱團等之不同的組織，我也曾參觀過他們的練習，雖然文、理、工、商、農雜處一堂，然而 Do Re Me Fa Sol 照準！

二、所有音樂院系的聽寫課程，是美國的一大共同特色，他們在這一方

面，就連歐洲各國都自歎不如！我曾親目參觀過這門課程的教學，當教師所彈的一個和弦聲音才停，而堂上的學生便整齊的讀出這個和弦的所有音名，並且連什麼音升，什麼音降，也清清楚楚。

三、所有大學的音樂院系，都把各項有關表演的鍛鍊，列為必修的學分，這一種制度，雖然跟歐洲各國相同，但是它的優點，也不容我們忽視。

四、音樂教育的注重與普及，我從好多中學及初級學校裡，獲得深刻的印象，單以他們的水準而言，實在都不錯，尤其值得稱道的是，全美的中學都有一個整齊的管樂隊及管絃樂隊，而他們的成績，也都不錯！

我再介紹一點應邀參加全美教育會議的情形，在當時短短的四個月裡，這種機會我參加了兩次，第一次是在博弗羅（東區），第二次在西雅圖（西北區），在這兩次會議裡，我應當說，我是僅有的外賓，他們討論的中心，都是側重在如何改進音樂教育事項，及表演研究心得等等。旁觀者清，我認為這種會議，對交換教育經驗，大有裨益。

綜觀全美音樂教育及音樂這門藝術，這個國家震世的音樂雖未產生，但是卻快將誕生了。

原載：《時報雜誌》，第29卷第5期，1960年，頁12-14，28。

按：此文雜誌社排版時有一些錯誤：

1.西德的音樂學校 Music 應為 Musik。

2.美國紐約的 Maners College of Music 應為 Mannes。

3.美國的 Hovard University 應為 Howard（第二次出現時對的），該校在華盛頓特區。

4.美國 Curtis 音樂院院長，小提琴家的名字應為 Efrem Zimbalist。

5.Northwestern University 的交響樂團誤排為 Indiana University Symphony。

音樂教育與教育音樂

　　國立藝術館馮館長國光兄二度來訪，要我寫一短文，以作中華民國第一屆音樂科系教授們的音樂會特刊應用，一個不會寫文章的我，實在是一件苦差事，不過謹以幾十年來從事音樂教育的一種感想，提供研討。

　　我國自有音樂教育機構，從形式上分別，有音樂院、音樂科系、音樂組、音樂幼年班等等；從教育當局目標來說，不外乎下列幾種：

　　一、為造就中、小學，幼稚園音樂師資而設立的。

　　二、為造就音樂專門人才而設立。

　　三、為造就社會音樂教育人才而設立。

　　四、為造就戲劇音樂人才而設立。

　　五、為造就軍中音樂專門人才而設立。

　　這些機構所設的課程，因其教育目標而各有不同，每一個學生必選定一主修課程、副修課程；此外，還要選修以及音樂共同科目、人文學科和專業訓練所必需的共同必修科目，功課的繁重，科目之多，影響學生之進度太大了！學分制度不健全，我國目前音樂教育，如同我國舊醫的藥方一樣，是一味一味的藥湊合而成的，變成一套公式、一種法案，實在是有迫切改善必要。

　　當前我們沒有大量的樂隊，也沒有大量的音樂聽眾，所以對音樂技術和理論作曲的專門人才，還不感到迫切的需要，最缺乏的，自然是中、小學的音樂師資。因此，音樂學生畢業後，最普遍的出路，就是教書，佔最大多數；如讓我們仔細查一下，在學音樂的學生，師範學校與專科學校中最大多數，他學習「音樂」，也學習「教育」，然而並沒有學習「音樂教育」或「教育音樂」。

　　我說這些話，也許苛刻點，實在的說，現在做老師是清苦的事業，音樂學

生有辦法，誰都不願做窮老師，多年來曾經接觸不少學生，問他們將來志願怎樣？她（他）們都坦白地承認是為學「音樂」而來的，並不是為「音樂教育」而來的，所以我再度呼籲，無論任何一個學校的音樂教育，應該特別注意到學生的學習，因為他（她）們畢業後，將是堂堂皇皇的做一位老師，「為人師表」，並不是人人都可以成為大演奏家、大作曲家、大指揮家。同時目前音樂教育，太過份重視技術的結果，就忽略了整個教育的意義；蕭伯納在很多年前寫過這樣兩句話：「能做的人去做，不能做的人去教。」蕭翁當時雖然不是特指音樂家而言，但是他的妙語，對音樂教育，好像是特別合適。

為全國第一屆大專院校音樂教授交響樂團聯合演奏會特刊而寫；

原載：《藝術雜誌》，第 4 卷，第 6-7 號，1969 年 10 月 10 日，頁 40。

把握現在，追求未來

　　吾獻身於音樂教育，已將近四十年，眼見我國音樂教育，一天天的茁壯，音樂方面的人才輩出，感到無限的欣慰；但是四十年來，也歷經了教育行政的滄桑，而有太多的感觸。此次《樂苑》第四期，在克復萬難後，終將出刊了，主編鄭同學請我給各位講幾句話，我只是很誠懇的與各位同學共勉——「把握現在，追求未來」。

　　回顧抗戰時期，國家正遭受重大的變迭，音樂界的人士，也面臨著嚴重的考驗，在我主持的學校國立音樂院分院和國立上海音專，教授和學生們全部都住在校內，每天在殘破陳舊的琴房中，點著暗淡的油燈，埋首苦練。當時的學習環境，比起現在的你們，實在是天壤之別，雖然我們目前的琴房，不太理想，設備未能盡善，但是鑒於經費……等問題，近期內不可能有新琴房的建設。不過琴房外表的破舊，並不影響內部的充實。我們所有的經費都用來添購鋼琴充實設備，目的是想使每一個同學有好的、足夠的樂器可用。可是我覺得很遺憾的是，大部分的同學只關心琴房是否重建？而不能把握「物盡其用」的原則。

　　今日學習音樂的學生們，甚至於一部份從事音樂工作者，對於音樂教育的推行，還不夠熱誠，不夠起勁，他們只關心自己的鋼琴技巧是否很好？彈得是否熟練？只關心：所唱出的聲音是否夠宏亮？共鳴是否得當？甚至於學鋼琴的只聽鋼琴家演奏，學聲樂的只聽聲樂家演唱，凡是屬於大眾的音樂工作，一概漠不關心，試想一位從事音樂工作者，其本身對於推廣音樂工作，如此的冷淡、消極，如何去提高民眾對音樂的愛好？又如何能使我國的音樂，不斷的進步？

我們音樂系的同學們時常抱怨普通課程的負擔太重，但是我們必需知道，我們的學校是師範大學，我們要為將來從事音樂教育工作，奠定良好的基礎，所以我們的共同必修科目，是合理和必要的。

本系的學生，有個不太正確的觀念，總以為鋼琴、聲樂就是所謂的「音樂」了。這是不正確的。因此，我們決定二年級的學生必須選修「樂隊樂器」，可是用心學習的實在太少，我們系內有很不錯的合唱團，卻沒有一個像樣的管絃樂團。不久前我向國家科學委員會，申請了一筆補助費，計劃成立一個頗具規模的管絃樂團，除了小提琴自備外，其他樂器（除豎琴外）都將購置齊全，俾使更多的同學，有更多機會接受音樂「樂隊樂器」的薰陶。另外，我們盡量開些新課，使同學們能多學一點東西，例如「藝術歌曲指導」，恢復「實習演奏會」，如果可能的話，我們也許將開「歌劇」及「伴奏課」，只要對同學有所幫助，我們都在考慮之內，當然更希望同學們，能夠多多利用機會，多多把握機會，充實自己。

目前，同學的學習風氣，沒有以前來得熱烈，我常碰到一些老師，在辦公室內，我問他們：「是不是沒有課呀？」老師們常會以失望的口吻回答：「學生請假！」或是「學生沒來上課！」像這樣的學習態度，實在令人失望！雖然用功的同學也不少，但是我們更希望所有的同學都能努力向上，其次我不得不提的是，同學們用功，不能只限於鋼琴和聲樂，要成為一個音樂家，一個優良的音樂老師，吸收各方面的音樂知識是必要的。

半年前，我赴日出席亞洲音樂教育會議，討論主題是「亞洲各國音樂教育的諸問題」，和「各國傳統音樂的不被下一代所重視」，同時我們也欣賞了很多的音樂會，和參觀了各級學校音樂教育的情形，我個人的看法，日本音樂教育普及的程度，並不會超越我們太多，他們一般的水準，也不會太高過我們，當

然我們不能因此自滿，更要積極努力，再求進步。下屆的國際音樂教育會議將在突尼西亞舉行，澳洲籍的會長 Mr. Callaway 已再次的邀請我出席參加。

最後，我希望《樂苑》的出刊，能負起推廣音樂教育的重擔。我們師大音樂系的傳統精神，「求眞求實」，能發揚光大。

原載：《樂苑》，第4期，1972年，頁2；

轉載於《懷舊與展望：戴粹倫教授紀念音樂會專刊》，

許瑞坤主編，台北，國立台灣師範大學音樂系系友會，2000年，頁3-4。

筆者按：文中提到半年前去東京開會，該會是1963年的事，而《樂苑》第4期是1972年出刊，所以此文可能老早寫好，或曾登於其他內部刊物。

音樂家常

從事音樂工作已三十年了，六十一歲的我，實在想該退休，目前，我已有力不從心之感，身體過份的疲勞，精力過度的預支，使我感覺需要休息，讓年輕人出來接棒。 埋藏在肚子已有三十年的牢騷，一直在我腦裡打轉，也許這些又是老生常談，不過，我還是要一吐為快，否則會把我憋得很難受。

仔細研究中國幾十年的音樂發展，雖有進步，但進展卻似蝸牛爬步，依我的分析，原因分為社會和音樂家本身兩方面來探討。

社會原因有下列七點：

一、社會完全不提倡音樂，政府有關單位的負責人，對音樂的了解少得可憐，有時在開會時我會直言請他們提倡音樂，而他們一言不發，只說我們學音樂的「清高」，其實我明白他們在罵人；我心裡想：要復興中華文化，如果不提倡音樂，文化能復興嗎？我認為提倡文化復興，不如先提倡音樂，音樂應該算是文化中最重要的一環。

二、社會上某些人物，腦子都比較守舊，比如要改良國劇、國樂，使它們更能適合時代的需要，但只要國劇、國樂進步一點，他們就不喜歡，而喜歡古老的、不進步的，這種現象使我們學音樂的看起來很洩氣。

三、大都市對音樂的喜愛和瞭解反不及小地方。這次省立交響樂團託總統就職之福，增加一次巡迴演奏。最近到澎湖等小地方，它們對音樂的喜愛和瞭解，不輸於大都市，尤其是小地方的首長們對音樂非常熱心，使我們很感動。

四、大都市的音樂演奏場所不夠理想，舉行音樂會反而比小地方來得困難。我們一再呼籲要一個演奏場所，直到如今才有國父紀念館，但是音響效果很差，據說十排以後就聽不清楚，中山堂亦然，師大的禮堂音響效果好，但夏

創作的軌跡

天悶熱，僅適合小規模的音樂會；反觀小地方還有學校的禮堂、中正堂、中山堂之類的演奏場所，舉辦音樂會較易，實在令大都市慚愧。

五、各學校不提倡音樂。各學校的音樂老師內心很苦，因為音樂不易得到校長的提倡，除非遇見一個喜歡音樂的校長，還多多少少可為音樂做點事。而有些校長對音樂往往漠不關心，甚至於停止音樂課，讓學生去惡補升學課程。在那些學校任教的音樂老師常向我訴苦，認為我是音樂界前輩，為他們講話一定能發生作用，但恰恰相反，我講話也沒有力量。所以我只好勸他們忍耐，安慰他們，總會有一天情況改變的。

六、與文化有關的政府首長，不喜歡欣賞音樂，每次舉行音樂會，邀請他們指導，他們都推辭了。有人奇怪，教育部門的首長為何不聽音樂會，到現在我還不知道原因；去年義大利二重奏音樂家聖多利畏多和安的里托夫來台演奏，適巧嚴副總統和外交部長均在座，我領他們去見副總統，他們引為莫大的光榮，而嚴副總統的蒞臨，給我們音樂界很大的面子。

七、新聞界有時對音樂活動不重視，其報導也往往失真，且多報導壞消息而遺漏好消息。比如聽音樂會的有二千五百人，他們都認為這場音樂會出色，但是明天見報都可能不是這回事。

音樂的原因有下列二點：

一、在中國，只要有背景，什麼事都可做，音樂也不例外。以指揮為例，在此地，似乎對音樂稍懂皮毛都可指揮，不要專家，其實指揮是一門大學問，比演奏還要困難，指揮家必需具備：1.需是一個訓練很好的音樂家，2.耳朵要比一般人靈敏，3.要有領導人的能力，4.看樂譜的速度要快，5.對音樂的理解要深等條件，非人人可為。

二、缺乏音樂人才，即使素質很好的音樂人才，但仍未見其成果，而且大

家都認為自己是音樂大家，這種觀念要不得。其實這些音樂大家實際上懂得不多，完全憑宣傳，也因此使我們懂音樂的人反而吃虧。有時，一場音樂會，音樂家都說我們演出夠水準，但大部份的人都不知道。這是由於我們不喜見報，不喜照相的緣故。如果演奏失敗，卻流傳很快，這是很不公平的。也因此，內人說：「在現在情形下，你死掉了也沒人知道。」

因此，我們的音樂應該要全面改善，才能夠有發展、進步。 還記得我從維也納學成回國的時候，對於音樂有著很大的抱負，與現在的情形簡直不能相比。也許三十年來的工作，使我灰心了；也失去了以往的衝勁。那時我有二個希望：一個希望是能有一所自己的音樂學院，一個是能有自己的交響樂團。

雖然我的兩個希望都達成了，一是做了國立上海音專的校長，一是擔任了上海工部局的交響樂團團長，但事實上不然，因這兩個希望都是國家給我的，而非私人的。即使如今，我仍擔任師範大學音樂系主任和省交響樂團團長兼指揮，但也是國家給我的。

職位不是自己的私產，但是對我一生而言，也有值得開心的事： 民國三十八年五月，我剛從上海到台灣，那時師範學院的院長劉真請我做音樂系主任，但當我看了環境和設備後，我實在不想做。音樂系僅有音樂教室兩小間，辦公室一間，還有十幾件破爛的銅管樂器、軍樂器、七八把國樂樂器、二十本日本的音樂書籍，以及兩架鋼琴。

但是，劉院長不放我走，他對我說：「你有什麼條件，只要辦得到，我一定盡力辦到。」我回答：「對於房子的好壞我不在乎，但內容一定要充實。」而我也本著自己的原則去做。所以二十年來，我聘請好的師資，每年擴充設備，把自己實習的材料費省下買樂器，或向學校力爭經費，添置鋼琴，也因此報廢的樂器多，添置也多，所以唯有師大音樂系才有一架最新、最大的鋼琴。

下學期（六十一年度），我將成立一個小型的管絃樂團，目前的管絃樂器已有向亞洲協會捐來的一批，最近又捐到國家科學委員會贈送的樂器，也許下學期我們能有自己的小型樂隊。

台灣省立交響樂團，常舉行音樂演奏會，從十月到第二年三月開始是音樂季，演奏非常頻繁，每年並要到各處巡迴演奏。除了定期演奏會外，有時並接受各界邀請舉行額外音樂會，所以我們非常辛苦。團員們對一星期五次的演奏練習，已經感到苦不堪言，而我就說：「年紀輕都怕吃苦，那我年紀這麼大怎麼辦？」內人也問我：「你每天這麼辛苦，你有否感覺對音樂厭倦。」我回答說：「沒有，因為每天都有刺激，如果演奏成績能達到希望，我可以飯也不吃。」所以有人認為學音樂的人有點瘋瘋癲癲的，我想也有道理。

和交響樂團團員相處，雖然有少數人不喜歡我，但大部份的人都很好。如果表演有出乎意料之外的成績，我是最開心的一個。我想再給我五年的時間，可能中國有一個夠水準的交響樂團出現。

一個交響樂團必須經過十五年至二十年的磨練，一直往上爬，才可爬到國際水準。比如我起先看省交響樂團的演奏，覺得很差，而現在省交響樂團的演奏已經獲得好評。這就是我們值得安慰，也是我們辛苦的代價。

也許是工作繁重，我的身體常感不能負荷。我想一個人應以身體為重，如古人說的，留得青山在，不怕沒柴燒。現在年輕的音樂人才漸多，使我決心退休。我想，退休以後，可以有更多的時間為音樂效力。

至於退休後的計劃，我已有腹案。我想寫一本有關音樂方面的書，收幾個私人學生，好好陪陪老伴，享受一點家庭之樂。對於音樂，我仍願盡心盡力的去做，只要我活著的一天，音樂也就是我的工作。

原載：《聯合報》，1972年6月15及16日，皆第9版。

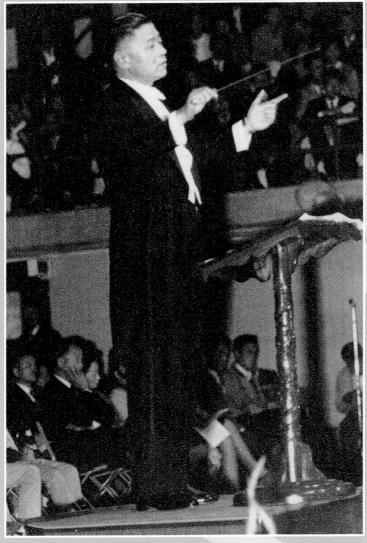

附錄

作曲家	曲名	演出日期	指揮	獨奏者
庫普蘭 （Francois Couperin, 1668-1733）	《音樂會小品》 （Pieces en concert）	1965年7月17日	戴粹倫	大提琴：張寬容
韋瓦第 （Antonio Vivaldi, 1678-1741）	《d 小調複協奏曲》 （Concerto grosso in d minor）	1966年2月19日	戴粹倫	小提琴：黃景鐘 小提琴：廖年賦 大提琴：張寬容
	《榮耀頌》（Gloria）	1962年12月8日	戴粹倫	
巴赫 （J. S. Bach, 1685-1750）	《聖母讚頌歌》 （Magnificat）	1961年12月21日	戴粹倫	
韓德爾 （George Frederic Handel, 1685-1759）	《蘇莎娜序曲》 （Overture to Oratorio "Susanna"）	1969年12月1日	戴粹倫	
	《水上音樂組曲》 （Water Music Suite）	1960年10月10日	戴粹倫	
	《彌賽亞》 （Messiah）	1960年12月18日 1960年12月19日 1961年12月21日 1966年3月21-22日 1969年12月27日	戴粹倫	
	《G大調第1號複協奏曲》 （Concerto grosso No. 1 in G major）	1971年5月29日	戴粹倫	小提琴：黃景鐘 小提琴：廖年賦
海頓 （Franz Joseph Haydn, 1732-1809）	《D大調大提琴協奏曲》 （Concerto for Cello in D major）	1972年5月10日	戴粹倫	李芳恩
	《c小調小提琴協奏曲》 （Concerto for Violin in c minor）	1962年5月2日	戴粹倫	譚維理

台灣省教育廳交響樂團 演奏曲目（1960-1972）

海頓 （Franz Joseph Haydn, 1732-1809）	《G大調第88號交響曲》 （Symphony No. 88 in G major）	1964年2月8日	客席指揮： 蕭滋	
	《G大調第100號交響曲》 〈軍隊〉 （Symphony No. 100 in G major, "Military"）	1961年2月11日	戴粹倫	
	《D大調第101號交響曲》 〈時鐘〉 （Symphony No. 101 in D major, "Clock"）	1961年5月7日	客席指揮： 柯萊特	
	《D大調第104號交響曲》 〈倫敦〉 （Symphony No. 104 in D major, "London"）	1962年12月8日	戴粹倫	
		1965年11月27日	客席指揮： 郭美貞	
	《四季》 （The Seasons）	1964年5月2日	客席指揮： 蕭滋	
祁馬洛沙 （Domenico Cimarosa, 1749-1801）	《C大調雙簧管協奏曲》 （Concerto for Oboe in C major／arr. for clarinet） 改編為豎笛	1966年2月19日	戴粹倫	薛耀武
莫札特 （Wolfgang Amadeus Mozart, 1756-1790）	《A大調豎笛協奏曲》 （Concerto for Clarinet in A major）	1963年3月23日	戴粹倫	薛耀武
	《D大調第2號長笛 協奏曲》	1965年7月17日	戴粹倫	陳澄雄
	《D大調第1號法國號 協奏曲》 （Concerto No. 1 for Horn in D major	1971年5月29日	戴粹倫	申洪均
	《A大調第12號鋼琴 協奏曲》 （Concerto No. 12 for Piano in A major）	1964年10月2日	客席指揮： 蕭滋	陳泰成

莫札特 （Wolfgang Amadeus Mozart, 1756-1790）	《C大調第13號鋼琴協奏曲》 （Concerto No.13 for Piano in C major）	1961年9月30日	戴粹倫	布洛克
	《d小調第20號鋼琴協奏曲》 （Concerto No. 20 for Piano in d minor）	1969年10月16日 1969年12月27日	戴粹倫	劉淑美
	《小夜曲》 （Eine kleine Nachtmusik） 改編為絃樂四重奏	1962年5月2日 1965年10月21日	戴粹倫	
	《費加洛婚禮序曲》 （Marriage of Figaro Overture）	1965年7月17日	戴粹倫	
	《D大調第35號交響曲》 〈哈夫納〉 （Symphony No. 35 in D major, "Haffner"）	1966年2月19日	戴粹倫	
	《C大調第36號交響曲》 〈林茲〉 （Symphony No. 36 in C major, "Linz"）	1964年5月2日	客席指揮： 蕭滋	
	《g小調第40號交響曲》 （Symphony No. 40 in g minor）	1963年3月23日	戴粹倫	
	《C大調第41號交響曲》 〈周彼得〉 （Symphony No. 41 in C major, "Jupiter"）	1962年5月2日 1962年9月15日 1971年2月25日	戴粹倫	
貝多芬 （Ludwig van Beethoven, 1770-1827）	《愛格蒙序曲》 （Egmont Overture）	1963年1月19日	戴粹倫	
		1965年11月27日	客席指揮： 郭美貞	

貝多芬 （Ludwig van Beethoven, 1770-1827）	《C大調第1號鋼琴 協奏曲》 （Concerto No. 1 for Piano in C major）	1963年1月19日	戴粹倫	江輔庭
	《c小調第3號鋼琴 協奏曲》 （Concerto No. 3 for Piano in c minor）	1969年5月31日	戴粹倫	吳季札
	《降E大調第5號鋼琴 協奏曲》 〈皇帝〉（Concerto No. 5 in Eb major, "Emperor"）	1962年9月15日	戴粹倫	李富美
		1964年8月22日	戴粹倫	楊直美
		1965年6月1日	客席指揮： 雅谷	貝麗模夫人
	《D大調小提琴協奏曲》 （Concerto for Violin in D major）	1970年11月29日 1970年12月8日	戴粹倫	柯尼希
	《C大調三重協奏曲》 （Concerto for Violin, Cello and Piano in C major）	1972年5月10日	戴粹倫	小提琴：李芳姬 大提琴：李芳恩 鋼琴：謝麗碧
	《降E大調第3號交響曲》 〈英雄〉 （Symphony No. 3 in Eb major, "Eroica"）	1964年10月23日	戴粹倫	
	《c小調第5號交響曲》 〈命運〉 （Symphony No 5 in c minor）	1964年2月8日	客席指揮： 蕭滋	
		1970年12月8日	戴粹倫	
	《A大調第7號交響曲》 （Symphony No. 7 in A major）	1964年8月22日	戴粹倫	
	《F大調第8號交響曲》 （Symphony No. 8 in F major）	1963年1月19日 1969年10月16日 1970年11月29日	戴粹倫	

貝多芬 （Ludwig van Beethoven, 1770-1827）	《降E大調七重奏》 （Septet in Eb major）	1963年10月5日	戴粹倫	
	《C大調彌撒曲》 （Mass in C major）	1970年11月29日	戴粹倫	
歐貝 （Daniel F. E. Auber, 1782-1871）	《波城啞女序曲》 （The Dumb Girl of Portici）	1971年11月11日	客席指揮： 蔡繼琨	
韋伯 （Carl Maria von Weber,1786-1826）	《奧伯龍序曲》 （Oberon Overture）	1960年10月10日 1967年1月21日 1969年10月16日	戴粹倫	
		1965年11月27日	客席指揮： 郭美貞	
	《邀舞》 （Invitation to the Dance）	1960年10月10日	戴粹倫	
舒伯特 （Franz Schubert, 1797-1828）	《羅莎曼序曲》 （Rosamunde Overture）	1965年10月21日	戴粹倫	
	《E大調第7號交響曲》 （Symphony No. 7 in E major）	1963年10月5日	戴粹倫	
	《b小調第8號交響曲》 〈未完成〉 （Symphony No. 8 in b minor, "Unfinished"）	1960年10月10日	戴粹倫	
		1961年5月7日	客席指揮： 柯萊特	
白遼士 （Hector Berlioz, 1803-1869）	《羅馬狂歡節序曲》 （Roman Carnival Overture）	1961年2月11日	戴粹倫	
孟德爾頌 （Felix Mendelssohn, 1809-1847）	《e小調小提琴協奏曲》 （Concerto for Violin in e minor）	1961年4月23日	戴粹倫	戴玨瑛
		1965年11月27日	客席指揮： 郭美貞	奧列夫斯基

孟德爾頌 （Felix Mendelssohn, 1809-1847）	《芬格爾洞窟序曲》 （Fingal Caves Overture）	1961年4月23日 1969年5月31日	戴粹倫	
	《A大調第4號交響曲》 〈義大利〉 （Symphony No. 4 in A major, "Italia"）	1961年4月23日	戴粹倫	
蕭邦 （Frederic Chopin, 1810-1849）	《e小調第1號鋼琴 協奏曲》 （Concerto No. 1 in e minor for Piano）	1971年2月25日	戴粹倫	陳必先
李斯特 （Franz Liszt, 1811-1886）	《第2號匈牙利狂想曲》 （Hungarian Rhapsody No. 2）	1967年11月11日	客席指揮： 蔡繼琨	
	《匈牙利狂想曲》 （Hungarian Fantasia for Piano and Orchestra）	1964年2月8日	客席指揮： 蕭滋	陳芳玉
華格納 （Richard Wagner, 1813-1883）	〈學徒之舞及名歌手 進行曲〉 選自《紐倫堡名歌手》 （Dance of the Prentices and Mastersingers Procession from "The Mastersingers of Nuremberg"）	1964年10月23日	客席指揮： 蕭滋	
古諾 （Charles Gounod, 1818-1893）	《加利亞聖歌》 （Gallia）	1963年3月25日	戴粹倫	
蘇佩 （Franz von Suppé, 1819-1895）	《詩人與農夫序曲》 （Poet and Peasant Overture）	1961年4月5日	戴粹倫	
斯梅塔納 （Bedrich Smetana, 1824-1884）	《莫爾多河》 （The Moldau）	1963年10月5日	戴粹倫	

153

約翰‧史特勞斯 （Johann Strauss, 1825-1899）	《藍色多瑙河圓舞曲》 （The Blue Danube Waltz）	1961年4月5日 1967年1月21日	戴粹倫	
	《酒，女人與歌圓舞曲》 （Wine,Women and Song Waltz）	1961年5月7日	客席指揮： 柯萊特	
	《蝙蝠選曲》 （Die Fladermaus）	1971年11月11日	客席指揮： 蔡繼琨	
卡爾‧哥德馬克 （Karl Goldmark, 1830-1915）	《鄉村婚禮交響曲》 （Rustic Wedding Symphony）	1963年5月25日	戴粹倫	
聖桑 （Camille Saint-Seans, 1835-1921）	《a小調第1號大提琴 協奏曲》 （Concerto No. 1 in a minor for Cello）	1971年5月29日	戴粹倫	李芳恩
	《b小調小提琴協奏曲》 （Concerto in b minor for Violin）	1972年5月10日	戴粹倫	李芳姬
布魯赫 （Max Bruch, 1836-1904）	《g小調小提琴協奏曲》 （Concerto for Violin in g minor）	1972年3月26日	戴粹倫	司徒興城
比才 （Georges Bizet, 1838-1875）	《阿萊城姑娘組曲》 （L'Arlesienne Suite）	1967年1月21日	戴粹倫	
	《C大調第1號交響曲》 （Symphony No. 1 in C major）	1965年7月17日 1965年10月21日	戴粹倫	
穆梭斯基 （Modest Mussorgsky, 1839-1881）	《荒山之夜》 （A Night on the Bald Mountain）	1963年3月23日	戴粹倫	
柴科夫斯基 （P. I. Tchaikovsky, 1840-1893）	《斯拉夫進行曲》 （Marche Slave）	1967年11月11日	客席指揮： 蔡繼琨	

柴科夫斯基 （P. I. Tchaikovsky, 1840-1893）	《羅密歐與茱麗葉 幻想序曲》 （Romeo and Juliet Fantasy Overture）	1966年2月19日	戴粹倫	
	《胡桃鉗組曲》 （Nutcracker Suite）	1961年2月11日	戴粹倫	
	《e小調第5號交響曲》 （Symphony No. 5 in e minor）	1967年11月11日	客席指揮： 蔡繼琨	
	《b小調第6號交響曲》 〈悲愴〉 （Symphony No. 6 in b minor, "Pathetic"）	1961年9月30日 1969年5月31日	戴粹倫	
德弗乍克 （Antonin Dvorak, 1841-1904）	《e小調第9號交響曲》 〈新世界〉 （Symphony No. 9 in e minor, "From the New World"）	1965年6月1日	客席指揮： 雅谷	
		1972年3月26日	戴粹倫	
葛利格 （Edvard Grieg, 1843-1907）	《皮爾金組曲第1號》 （Peer Gynt Suite No. 1）	1962年12月8日 1972年3月26日	戴粹倫	
西貝流士 （Jean Sibelius, 1865-1957）	《芬蘭地亞》 （Finlandia1）	1963年3月25日	戴粹倫	
台爾加地羅 （Luis Abraham Delgadillo, 1887-1961）	《中國間奏曲》 （Intermezzo chino）	1961年4月5日	戴粹倫	
穆爾 （Douglas Moore, 1893-1969）	《柯迪隆》 （Cotillion）	1961年9月30日	戴粹倫	
雷沙格 （Knudage Riisager, 1897-1974）	《小喇叭小協奏曲》 （Concertino for Trumpet and Strings）	1971年5月29日	戴粹倫	顏天樂神父

柯普蘭 （Aaron Copland, 1900-1990）	《西部牧童競技會》 （Rodeo）	1971年2月25日	戴粹倫	
巴伯 （Samuel Barber, 1910-1981）	《絃樂慢板》 （Adagio for Strings）	1961年2月11日	戴粹倫	
		1964年2月8日	客席指揮： 蕭滋	
阿博卡格 （Armando Albuquerque, 1901-1986）	〈讚美歌〉 選自《巴西組曲》	1961年5月7日	客席指揮： 柯萊特	
裴雅 （Angel Pena, 1921-）	《伊戈洛狂想曲》 （Igorot Rhapsody）	1965年6月1日	客席指揮： 雅谷	
廖年賦 （1932年-）	《中國組曲》	1965年10月8日 1965年10月21日	戴粹倫	
譚小麟 （1911-1948）	《湖上風光》 （改編）	1962年5月2日	戴粹倫	
傳統樂曲	《春江花月夜》 （改編）	1962年9月15日	戴粹倫	
	《淮陰平楚》 （改編）	1962年9月15日	戴粹倫	

註：合唱曲皆由師範大學音樂系合唱團擔任。

台灣省教育廳交響樂團 部份客席指揮與獨奏者名單（1960-1972）

客 席 指 揮

人名	時間	人名	時間
科萊特 （Hans Joachim Koellreutter）	1961年5月7日	雅谷 （Oscar C. Yatco）	1965年6月1日
蕭滋（Robert Scholz）	1964年 2月8日 5月2日 10月2日 10月23日	郭美貞	1965年11月27日
		蔡繼琨	1971年11月11日

小 提 琴 家

人名	時間	人名	時間
戴珏瑛	1961年4月23日	柯尼希（Wolram Koenig）	1970年11月29日 12月8日
譚維理（Larry Thompson）	1962年5月2日		
黃景鐘	1966年2月19日 1971年5月29日	廖年賦	1966年2月19日 1971年5月29日
李芳姬	1972年5月10日		

大 提 琴 家

人名	時間	人名	時間
張寬容	1965年7月17日 1966年2月19日	李芳恩	1971年5月29日 1972年5月10日

長 笛 家 　　　　　　豎 笛 家

人名	時間	人名	時間
陳澄雄	1965年7月17日	薛耀武	1963年3月23日 1966年2月19日

法 國 號 家		小 喇 叭 家	
人名	時間	人名	時間
申洪均	1971年5月29日	顏天樂神父	1971年5月29日
鋼 琴 家			
人名	時間	人名	時間
布洛克（Joseph Bloch）	1961年9月30日	貝麗模夫人（Stella Brimo）	1965年6月1日
李富美	1962年9月15日	吳季札	1969年5月31日
江輔庭	1963年1月19日	劉淑美	1969年10月16日 12月27日
陳芳玉	1964年2月8日	陳必先	1971年2月25日
楊直美	1964年8月22日	謝麗碧	1972年5月10日
陳泰成	1964年10月2日		

戴 粹 倫 小 提 琴 獨 奏 部 份 曲 目
大 型 作 品

作曲家	曲目	演出日期	備註
巴赫 （J. S. Bach, 1685-1750）	《d小調雙小提琴協奏曲》 （Concerto for Two Violins in d minor）	1955年	演出地點： 馬尼拉
		1956年	演出地點：東京
		1958年11月2日	
	《A大調第2號奏鳴曲》 （Sonata No. 2 in A major）	1964年4月25日	
	《G大調第6號奏鳴曲》 Sonata No. 6 in G major）	1935年1月10日	
	《E大調無伴奏第3號組曲》 （Partita No. 3 in E major／ unaccompanied）	1958年3月15日 1959年11月27日	
塔悌尼（Giuseppe Tartini, 1692-1770）	《g小調奏鳴曲》 （Sonata in g minor）	1959年11月27日	
那迪尼（Pietro Nardini, 1722-1793）	《e小調協奏曲》 （Concerto in e minor）	1958年3月15日	
韋歐悌 （Giovanni Battista Viotti, 1755-1824）	《E大調第2號協奏曲》 （Concerto No. 2 in E major／ 2nd movement）	1934年1月11日 1958年3月15日	
莫札特 （Wolfgang Amadeus Mozart, 1756-1790）	《A大調第5號協奏曲》 （Concerto No. 5 in A major ／1st movement）	1932年11月	
貝多芬 （Ludwig van Beethoven, 1770-1827）	《F大調第5號奏鳴曲》 〈春〉（Sonata No. 5 in F major, "Spring"）	1956年11月2日 1964年4月25日	
舒伯特（Franz Schubert, 1797-1828）	《D大調第1號小奏鳴曲》 （Sonatina No. 1 in D major）	1930年4月3日	

孟德爾頌 （Felix Mendelssohn, 1809-1847）	《F大調奏鳴曲》 （Sonata in F major）	1959年11月27日 1964年4月25日	
	《e小調協奏曲》 （Concerto in e minor／2nd movement）	1932年5月4日	
沃東（Henry Vieuxtemps, 1820-1881）	《d小調第4號協奏曲》 Concerto No. 4 in d minor）	1935年1月10日 1935年3月26日	
柴科夫斯基 （P. I. Tchaikovsky, 1840-1893）	《D大調協奏曲》 （Concerto in D major ／2nd movement）	1930年5月26日	
葛利格 （Edvard Grieg, 1843-1907）	《G大調第2號奏鳴曲》 （Sonata No. 2 in G major）	1935年1月10日 1935年3月26日 1964年4月25日	

<table>
<tr><td colspan="4" align="center">小　品</td></tr>
<tr><td>作曲家</td><td>曲目</td><td>演出日期</td><td>備註</td></tr>
<tr><td>塔悌尼
（Giuseppe Tartini,
1692-1770）</td><td>《變奏曲》（Variations）</td><td>1958年3月15日</td><td></td></tr>
<tr><td>斐奧可（Joseph Fiocco,
1703-1741）</td><td>《快板曲》（Allegro）</td><td>1959年11月27日</td><td></td></tr>
<tr><td>那迪尼（Pietro Nardini,
1722-1793）</td><td>《稍慢板》（Adagietto）</td><td>1958年3月15日</td><td></td></tr>
<tr><td>貝多芬
（Ludwig van Beethoven,
1770-1827）</td><td>《F調浪漫曲》（Romance in F）</td><td>1958年3月15日</td><td></td></tr>
<tr><td>舒伯特（Franz Schubert,
1797-1828）</td><td>《聖母頌》（Ave Maria）</td><td>1956年11月2日</td><td></td></tr>
<tr><td>孟德爾頌
（Felix Mendelssohn,
1809-1847）</td><td>《無言歌》
（Song without Words）</td><td>1958年3月15日</td><td></td></tr>
</table>

布拉姆斯 （Johannes Brahms, 1833-1897）	《A大調圓舞曲》 （Waltz in A major）	1959年11月27日	
威尼阿夫斯基 （Henryk Wieniawski, 1835-1880）	《庫亞威舞曲》（Kuiawiak）	1930年5月26日	
	《第2號瑪祖卡舞曲》 （Marzurka No. 2）	1930年5月26日	
	《波蘭舞曲》 （Polonaise de concert）	1935年1月10日 1935年3月26日	
史溫森 （John Severin Svendson, 1840-1911）	《羅曼斯》（Romance）	1933年10月11日 1956年11月2日	
威爾海密 （August E. D. Wilhelmj, 1845-1908）	《羅曼斯》（Romance）	1956年11月2日	
那鍥（Tividar Nachez. 1859-1930）	《吉普賽舞曲》（Danse Tzigane）	1956年11月2日 1958年1月6日	
德布西（Claude Debussy, 1862-1918）	《美麗之黃昏》（Nuits d'etoiles）	1958年3月15日	
安勃羅希阿 （Alfredo d'Ambrosio, 1871-1914）	《小歌》（Canzonetta op. 6）	1934年4月16日 1956年11月2日	
克賴斯勒 （Fritz Kreisler, 1875-1962）	《維也納古歌》（Old Refrain）	1956年11月2日	
	《美麗的羅史麥林》	1933年10月11日 1956年11月2日	
賈可比（Frederick Jacobi, 1891-1952）	《第1號前奏曲》（Prelude No. 1）	1959年11月27日	
梵爾達茲 （Charles Valdez）	《吉普賽小夜曲》 （Serenade de Tsigane）	1959年11月27日	

改 編 曲			
作曲家	曲目	演出日期	備註
瑪蒂尼神父 （Padre Martini）	《禱告》（Preghiera）	1935年1月10日 1935年3月26日	克賴斯勒改編
庫普蘭（Couperir）	《窈窕淑女》（Precieuse）	1935年1月10日 1935年3月26日	克賴斯勒改編
法蘭舒阿 （Francours）	《西西里舞曲與黎高冬舞曲》 （Siciliano und Rigaudon）	1935年1月10日 1935年3月26日	克賴斯勒改編
莫札特（Mozart）	《迴旋曲》（Rondo）	1959年11月27日	克賴斯勒改編
華格納 （Wagner）	〈懸賞之歌〉 選自《紐倫堡名歌手》 （Preislied from "The Mastersingers of Nuremberg"）》	1958年1月6日 1958年3月15日	威爾海密改編

參 考 書 目

I、中文資料

1. 丁善德主編，《上海音樂學院簡史，1927-1987》，上海，上海音樂學院，1987年。

2. 〈亟待改善的省交響樂團〉，《聯合報》，1960年5月9日，第6版。

3. 邱坤良，《昨自海上來——許常惠的生命之歌》，台北，時報文化，1997年。

4. 汪精輝，〈近四十年來我國社會音樂教育之發展〉，《教育資料集刊》，第12輯，1987年，頁525-598。

5. 李抱忱，《山木齋話當年》，台北，傳記文學出版社，1967年。

6. 李富美，〈憶戴粹倫教授〉，《懷舊與展望，戴粹倫教授紀念音樂會專刊》，許瑞坤主編，台北，國立台灣師範大學音樂系系友會，2000年，頁23-24。

7. 李智惠、高瑞穗整理，〈懷念戴粹倫老師〉，《懷舊與展望，戴粹倫教授紀念音樂會專刊》，許瑞坤主編，台北，國立台灣師範大學音樂系系友會，2000年，頁29-30。

8. 李淑德口述、陳沁紅整理，〈回憶恩師戴粹倫教授〉，《懷舊與展望，戴粹倫教授紀念音樂會專刊》，許瑞坤主編，台北，國立台灣師範大學音樂系系友會，2000年，頁9-10。

9. 李靜美，〈一位學者的典範，寫在戴粹倫教授紀念專刊出版之前〉，《懷舊與展望，戴粹倫教授紀念音樂會專刊》，許瑞坤主編，台北，國立台灣師範大學音樂系系友會，2000年，頁1-2。

10. 何祥美，〈台北去年的音樂會〉，《藝術雜誌》，第1卷第3期，1959年1月15日，頁6-7。

11. 青主，〈五月六日晚上上海Foreign Y.M.C.A.的音樂會〉，《音：國立上海音樂專科學校校刊》，第5期，1930年6月，頁5-7。

12. 青主，〈國立音樂專科學校第七次學生演奏會〉，《音：國立音樂專科學校校刊》，第4期，1930年5月，頁3-7。

13. 范儉民，〈近四十年來我國國民中學之音樂教育〉，《教育資料集刊》，第12輯，1987年，頁315-404。

14. 范儉民，〈追憶粹倫師瑣記〉，《懷舊與展望，戴粹倫教授紀念音樂會專刊》，許瑞坤主編，台北，國立台灣師範大學音樂系系友會，2000年，頁16-18。

15. 吳聲淼，〈周伯陽的童謠世界〉，http://www.hchcc.gov.tw/history/paper/6.htm

16. 吳漪曼，〈溫馨的回憶，懷念戴前主任粹倫老師〉，《懷舊與展望，戴粹倫教授紀念音樂會專刊》，許瑞坤主編，台北，國立台灣師範大學音樂系系友會，2000年，頁19-22。

17. 席慕德，〈師恩難忘〉，《懷舊與展望，戴粹倫教授紀念音樂會專刊》，許瑞坤主編，台北，國立台灣師範大學音樂系系友會，2000年，頁25-26。

18. 畢繫舟，〈悼念富亞，為中國樂壇奉獻一生的音樂家〉，《華僑日報》，香港，1981年6月1日。

19. 畢繫舟，〈在中國樂壇耕耘六十年的外籍音樂家富華〉，《音樂與音響》，第104期，1982年2月，頁73-76。

20. 許常惠，《台灣音樂史初稿》，台北，全音樂譜出版社，1991年。

21. 許常惠，〈憶，戴主任粹倫老師〉，《懷舊與展望，戴粹倫紀念音樂會專刊》，許瑞坤主編，台北，國立台灣師範大學音樂系系友會，2000年，頁5-8。

22. 陳正生輯錄，〈申報音樂資料選輯之一，上海音樂學院部份（下）〉，《音樂藝術》，2001年第3期，頁28-33，頁48。

23. 陳曉初，〈樂壇新人戴珏瑛〉，《聯合報》，1961年4月17日，第6版。

24. 陳義雄，〈為樂教推展奉獻心力，為樂壇拓荒開創新局〉，《樂府春秋》，1992年2月15日，頁84。

25. 笙齡，〈老上交的興衰（上）〉，《樂覽》，第12期，2000年6月，頁19-22。

26. 笙齡，〈老上交的興衰（下）〉，《樂覽》，第13期，2000年7月，頁14-19。

27. 郭雲龍，〈漫談省交響樂團〉，《中華日報》，1966年3月2日，第8版。

28. 雪夫，〈一場成功的音樂會—省交響樂團演奏後記〉，《功學月刊》，第67期，1965年12月20日，頁25。

29. 雪夫，〈省交響樂團演奏會評述〉，《聯合報》，1961年4月26日，第6版。

30. 雪夫，〈評省交響樂團演奏會〉，《聯合報》，1960年10月14日，第8版。

31. 雪夫，〈評省交響樂團演奏會〉，《聯合報》，1960年10月16日，第6版。

32. 雪夫，〈評省交響樂團演奏會〉，《聯合報》，1961年2月13日，第6版。

33. 張錦鴻，〈六十年來中國樂壇（第一章）〉，《二十世紀之科學》，第11輯之《人文科學之部》，葉公超主編，台北，正中書局，1966年，頁280-318。

34. 張菱舲，〈玩絃子的生涯，戴粹倫馳騁藝術領域〉，《中華日報》，1965年10月15日，第3版。

35. 張清朗、張心馨整理，〈訪張清朗老師憶戴粹倫主任〉，《懷舊與展望，戴粹倫教授紀念音樂會專刊》，許瑞坤主編，台北，國立台灣師範大學音樂系系友會，2000年，頁27-28。

36. 游素鳳，《台灣近三十年現代音樂發展之探索，1945-1975》，台北，國立台灣師範大學音樂研究所碩士論文，1990年。

37. 彭虹星，〈去年音樂會之最〉，《聯合報》，1960年1月4日，第6版。

38. 彭虹星，〈聆師大彌賽亞演唱〉，《中央日報》，1960年12月23日，第8版。

39. 彭虹星，〈評省交響樂團的演奏〉，《聯合報》，1960年5月4日，第6版。

40. 楊子賢口述、林雅皎整理，〈憶恩師〉，《懷舊與展望，戴粹倫教授紀念音樂會專刊》，許瑞坤主編，台北，國立台灣師範大學音樂系系友會，2000年，頁11。

41. 趙廣暉，《現代中國音樂史綱》，台北，樂韻出版社，1986年再版。

42. 滿謙子，〈南遊音樂會記〉，《音樂雜誌》，第4期，1934年11月15日，頁38-41。

43. 蔡文怡，〈蔡繼琨戴粹倫回國參加省交響樂團團慶〉，《中央日報》，1975年11月24日。

44. 廖年賦，〈懷念恩師戴粹倫教授〉，《懷舊與展望，戴粹倫教授紀念音樂會專刊》，許瑞坤主編，台北，國立台灣師範大學音樂系系友會，2000年，頁12-15。

45. 鄧昌國，〈參加巴黎國際音樂會議及訪問美國、日本觀感〉，《藝術雜誌》，第1卷第3期，1959年1月15日，頁1。

46. 潘振良，〈聽省交響樂團演奏後記〉，《中華日報》，1962年5月6日，第8版。

47. 劉克爾，〈指揮和樂隊，省交響樂團六一演奏述評〉，《聯合報》，1965年6月2日，第8版。

48. 劉錫潭，〈省交響樂團三十年滄桑〉，《台灣日報》，1975年12月2日。

49. 樂人，〈省交響樂團今晚演奏〉，《聯合報》，1961年9月30日，第6版。

50. 樂人，〈評音樂節演奏會〉，《聯合報》，1961年4月8日，第6版。

51. 樂人，〈評柯萊特指揮省交響樂團演出〉，《聯合報》，1961年5月10日，第7版。

52. 賴淑鈴，〈懷念樂教先師戴粹倫，樂壇跨世代演出〉，《民生報》（電子版），2000年1月21日。

53. 戴粹倫，〈上海音樂事業之展望〉，《音樂雜誌》，第1期，1946年7月，頁27。

54. 戴粹倫，〈台灣省教育廳交響樂團簡介〉，《藝術雜誌》，第4卷，第6-7合刊，1969年10月10日，頁25。

55. 戴粹倫，〈音樂家常（上）〉，《聯合報》，1972年6月15日，第9版。

56. 戴粹倫，〈音樂家常（下）〉，《聯合報》，1972年6月16日，第9版。

57. 戴粹倫，〈把握現在，追求未來〉，《樂苑》，第4期，1972年。

58. 戴粹倫，〈音樂教育與教育音樂〉，《藝術雜誌》，第4卷，第6-7合刊，1969年10月10日，頁40。

59. 戴粹倫，〈歐美樂教采風記〉，《時報雜誌》，第29卷第5期，1960年，頁12-14，頁28。

60. 戴獨行，〈回到娘家的蔡繼琨〉，《聯合報》，1967年11月17日，第5版。

61. 戴鵬海，《丁善德音樂年譜長篇》，上海，上海音樂學院，1991年。

62. 戴鵬海，〈音樂家丁善德先生行狀（1911-1995）〉，《音樂藝術》，2001年第4期，頁6-17。

63. 韓國鐄，〈上海工部局樂隊初探〉，《韓國鐄音樂文集（四）》，台北，樂韻出版社，1999年，頁135-204。

64. 謝秀緞，〈懷念故音樂系主任戴粹倫恩師〉，《懷舊與展望，戴粹倫教授紀念音樂會專刊》，許瑞坤主編，台北，國立台灣師範大學音樂系系友會，2000年，頁33-34。

65. 顏廷階，《中國現代音樂家傳略》，中和，綠與美出版社，1992年。

66. 顏廷階，〈戴團長粹倫教授就任省交之回顧〉，《懷舊與展望，戴粹倫教授紀念音樂會專刊》，許瑞坤主編，台北，國立台灣師範大學音樂系系友會，2000年，頁31-32。

67. 顏廷階，〈戴逸青先生〉，《省交樂訊》，第4期，1986年6月，頁3。

68. 蕭友梅，〈記國立音樂專科學校第一屆學生音樂會（轉載）〉，《樂藝》，第3期，1930年10月；又見《音：國立音樂專科學校校刊》，第4期，1930年5月，頁26-28。

69. 龔琪、謝明，〈清晰的回憶〉，《音樂藝術》，1987年第4期，頁21-24。

70. E. K. Reket著，模譯，〈中國演奏界〉，《音樂報導》，第3期，1943年12月，頁3-4。

71. 〈二十年來的音樂系〉,《師大貳拾年》,台北,台灣省立師範大學,1966年,頁83-86。

72. 〈二月二十六日,由戴粹倫教授所領導的小絃樂團〉,《功學月刊》,第69期,1966年2月10日,頁8。

73. 〈八月二十日下午八時,省教育廳交響樂團〉,《功學月刊》,第57期,1964年10月31日,頁51。

74. 〈十月八日國慶音樂會〉,《功學月刊》,第66期,1965年11月20日,頁8。

75. 《上海音樂學院》,介紹冊,香港,經濟導報社,1987年11月。

76. 《中國上海交響樂團》,介紹冊,無出版日期。

77. 《台灣省交響樂團簡介》,介紹冊,無出版日期。

78. 〈民族音樂問題〉,《功學月刊》,第65期,1965年8月13日,頁15。

79. 〈全國性文藝團體〉,www.cca.gov.tw/culture/resources/cartgroup/index104ht

80. 〈抗戰時期的長沙文學藝術〉,
http://hunan.rednet.com.cn/history/whzd/mgsq007.htm

81. 《音:國立音樂專科學校校刊》,各期。

82. 《音樂院院刊》,第1-2號,上海,國立音樂院,1928年5月-1929年6月。

83. 〈音樂家家常生活,戴粹倫教授〉,《功學月刊》,第45期,1963年5月3日,頁42。

84. 〈音樂藝文社第四次音樂會〉,《音樂藝術》,第3期,1934年7月15日,頁53。

85. 〈音樂藝文社春假在杭舉行音樂會盛況〉,《音樂藝術》,第1期,1934年1月15日,頁51。

86. 〈音樂藝文社舉行音樂會〉,《音樂藝術》,第1期,1934年1月15日,頁52。

87. 〈美康大合唱團昨晚首場演唱〉,《聯合報》,1966年3月22日,第8版。

88. 〈省交響樂團中南部巡迴演奏〉,《功學月刊》,第66期,1965年11月20日,頁8。

89. 〈省交響樂團今在藝術館舉行演奏會〉,《聯合報》,1965年7月17日,第7版。

90. 〈省交響樂團今演奏,菲音樂家雅谷指揮〉,《聯合報》,1965年6月1日,第8版。

91. 〈省交響樂團決輔導音樂教學〉,《愛樂音樂月刊》,第37期,1972年5月15日,頁14。

92. 〈省交響樂團明協奏曲演奏〉,《聯合報》,1971年5月28日,第7版。

93. 〈省交響樂團第二次貝多芬紀念演奏會〉,《愛樂音樂月刊》,第28期,1970年12月10日,頁12。

94. 〈省交響樂團演奏會〉,《愛樂音樂月刊》,第20期,1970年1月1日,頁13。

95. 〈省交響樂團演奏會,司徒興城獨奏〉,《愛樂音樂月刊》,第37期,1972年5月15日,頁15。

96. 〈省交響樂團演奏會,吳季札教授參加演出〉,《愛樂音樂月刊》,第15期,1969年7月1日,頁12。

97. 〈省交響樂團演奏會,陳必先鋼琴獨奏〉,《愛樂音樂月刊》,第30期,1971年3月5日,頁12。

98. 〈省交響樂團演奏會,韓國姐妹參加演出〉,《愛樂音樂月刊》,第38期,1972年6月15日,頁12。

99. 〈省交響樂團演奏精彩而成功〉，《功學月刊》，第70期，1966年10月10日，頁11。

100. 〈紀念戴粹倫教授，音樂界人士舉行音樂會〉，《中央日報》，1981年12月10日，第9版。

101. 〈重慶《新華日報》索引〉，《抗戰文藝報刊篇目匯編，1938-1947》。

102. 《師大概況》，台北，台灣省立師範大學，1958年。

103. 《師大概況》，台北，台灣省立師範大學，1960年。

104. 《師大概況》，台北，國立台灣師範大學，1972年。

105. 〈第一屆全國大專學院音樂教授暨交響樂團聯合演奏〉，《愛樂音樂月刊》，第17期，1969年9月1日，頁11。

106. 〈專科以上學校教員名冊（二）（民國31年11月至33年3月）〉，《民國史料叢刊，第3種之2》，吳相湘、劉紹唐主編，台北，傳記文學出版社，1971年，頁503-509。

107. 《國立音樂專科學校一覽》，1929年11月。

108. 〈緊接著第二天，四月二十五日……戴粹倫小提琴獨奏會〉，《功學月刊》，第54期，1964年5月20日，頁3。

109. 〈戴粹倫赴韓〉，《愛樂音樂月刊》，第18期，1969年10月1日，頁13。

110. 〈戴粹倫教授訪菲〉，《愛樂音樂月刊》，第11期，1969年6月1日，頁11。

111. 〈戴粹倫先生訪日歸來談日本音樂教育的觀感〉，《聯合報》，1956年4月15、16、17日，第9版。

II、西文資料

1. D. J. "Prof. Tai's One-Man Cultural Mission to Japan." *China Post*, June 21, 1956.

2. *The Directory and Chronicle for China, Japan, Straits Settlements, Malays, Borneo, Siam, The Philippines, Korea, Indo-China, Netherlands Islands, etc*, 1928.

3. Johnson, Thor. "Musical Tokyo, Taipei and Hong Kong." *Musical Journal*, vol. 16, no. 6 (September 1958):10-11.

4. Mok, Robert. （莫德昌）"China: A Short History of Music." *Hinrichsen's Musical Year Book, 1947-8*: 307-311.

5. "Rebner, Adolf." *Riemann Musik Lexikon, Personnenteil, L-Z*, ed. Carl Dahlhaus. Mainz: B. Schott's, 1975: 457.

6. Roth, Henry. "Bronislaw Huberman: A Century Tribute." *Strad*. vol. 93, no. 1112 (December 1982):572-575.

7. Schwarz, Boris and Margaret Campbell. "Boronislaw Huberman." *The New Grove Dictionary of Music and Musicians*, 2nd edition, vol. 11 (2001): 792-793.

8. Straeten, E. van der. *The History of the Violin*. Vol. II. New York: Da Capo Press, 1968（reprint of 1933 edition）.

國家圖書館出版品預行編目資料

戴粹倫：耕耘一畝樂田 / 韓國鐄撰文. -- 初版.
-- 宜蘭五結鄉：傳藝中心，2002[民91]
面； 公分. --（台灣音樂館.資深音樂家叢書）
ISBN 957-01-2136-X（平裝）
1.戴粹倫 — 傳記 2.戴粹倫— 作品評論
3.音樂家 — 台灣 — 傳記

910.9886 91018148

台灣音樂館 資深音樂家叢書

戴粹倫——耕耘一畝樂田

指導：行政院文化建設委員會
著作權人：國立傳統藝術中心
發行人：柯基良
　　　地址：宜蘭縣五結鄉濱海路新水段301號
　　　電話：（03）960-5230 ‧（02）3343-2251
　　　網址：www.ncfta.gov.tw
　　　傳眞：（02）3343-2259
顧問：申學庸、金慶雲、馬水龍、莊展信
計畫主持人：林馨琴
主編：趙琴
撰文：韓國鐄
執行編輯：心岱、郭玢玢、巫如琪
美術設計：小雨工作室
美術編輯：朱宜、潘淑真
出版：時報文化出版企業股份有限公司
　　　臺北市108和平西路三段240號4 F
　　　發行專線：（02）2306-6842
　　　讀者免費服務專線：0800-231-705
　　　郵撥：0103854~0時報出版公司
　　　信箱：臺北郵政七九～九九信箱
　　　時報悅讀網：http:// www.readingtimes.com.tw
　　　電子郵件信箱：ctliving@readingtimes.com.tw
製版：瑞豐實業股份有限公司
印刷：詠豐彩色印刷股份有限公司
初版一刷：二○○二年十二月二十日
定價：600元

◎本書圖片來源皆由作者提供。